Yoko Ono

LIBERTÉ CONQUÉRANTE

GROWING FREEDOM

Les instructions de Yoko Ono
L'art de John et de Yoko

The instructions of Yoko Ono
The art of John and Yoko

Yoko Ono

LIBERTÉ
CONQUÉRANTE
GROWING
FREEDOM

Les instructions
de Yoko Ono
L'art de John et
de Yoko

The instructions
of Yoko Ono
The art of
John and Yoko

Fondation Phi
pour l'art
contemporain

Co-commissaires
Co-curators
Gunnar B. Kvaran
Cheryl Sim

HIRMER

Nous vous remercions, Yoko Ono.
We thank you, Yoko Ono.

REMERCIEMENTS SPÉCIAUX À
STUDIO ONE / MANY THANKS
AND GRATITUDE TO STUDIO ONE
Marcia Bassett
Sari Henry
Simon Hilton
Karla Merrifield
Connor Monahan
Michael Sirianni

LIBERTÉ CONQUÉRANTE/GROWING FREEDOM : Les instructions de Yoko Ono et l'art de John et de Yoko est une exposition produite par la Fondation Phi pour l'art contemporain. Présentée dans les espaces de la Fondation à Montréal du 25 avril au 15 septembre 2019, l'exposition voyagera à la Kunsthalle Amsterdam pour son exposition inaugurale à l'automne 2020.

Créée en 2007 par Phoebe Greenberg, la Fondation Phi pour l'art contemporain est un organisme sans but lucratif dédié à faire vivre au public des expériences percutantes avec l'art contemporain. Chaque année, la Fondation présente deux à trois expositions majeures, une série d'événements publics, des projets spéciaux en collaboration et un programme d'éducation et d'engagement public novateur. D'envergure internationale, tout en étant à l'écoute du contexte montréalais, sa programmation est offerte gratuitement afin de renforcer son engagement à l'accessibilité et à l'inclusion. Motivée par le désir d'encourager les connexions par le biais de l'art, la Fondation s'engage à favoriser des échanges conviviaux orientés vers la spontanéité et le respect.

The exhibition *LIBERTÉ CONQUÉRANTE/ GROWING FREEDOM: The Instructions of Yoko Ono and the Art of John and Yoko* was produced by the Phi Foundation for Contemporary Art. Presented at the Foundation's Montreal spaces from April 25 to September 15, 2019, the exhibition will travel to the Kunsthalle Amsterdam for its inaugural show in the fall of 2020.

Established in 2007 by Phoebe Greenberg, the Phi Foundation for Contemporary Art is a non-profit organisation dedicated to bringing impactful experiences with contemporary art to the public. Each year, the Foundation presents two to three major exhibitions, a series of public events, special collaborative projects and a forward-thinking education and public engagement programme. International in scope while responsive to the local context, all of its programming is free of charge to reinforce its commitment to accessibility and inclusion. Driven by a desire to foster connection through art, the Foundation is a gathering place, committed to nurturing convivial exchanges aimed at spontaneity and respect.

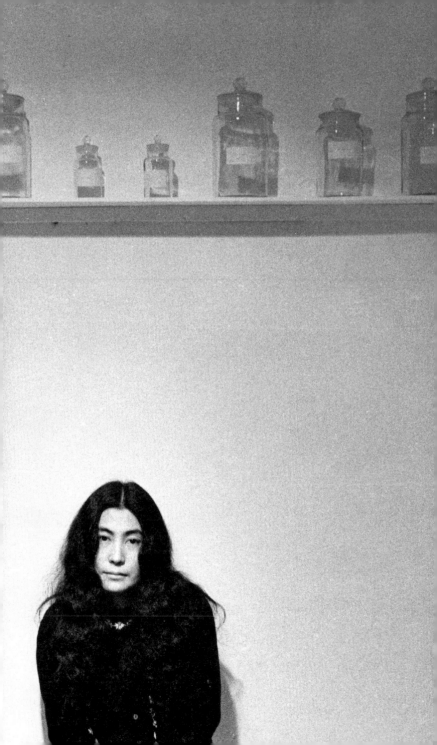

14 Un mot de la fondatrice et directrice
A Word from
the Founder and Director
Phoebe Greenberg

16 Préface / Foreword
Nous avons toujours aimé Yoko Ono
We Have Always Loved Yoko Ono
Monika Kin Gagnon

26 Introduction
LIBERTÉ CONQUÉRANTE/
GROWING FREEDOM
Gunnar B. Kvaran
Cheryl Sim

34 Les instructions de Yoko Ono
The Instructions of Yoko Ono
Gunnar B. Kvaran

40 Of a Grapefruit :
Une hybridité au goût acide
L'art émergent de Yoko Ono
Of a Grapefruit:
Acidic Hybridity
The Emergent Art of Yoko Ono
Caroline Andrieux

80 Chronologie / Timeline

88 L'art de John et de Yoko
The Art of John and Yoko
Cheryl Sim

130 Fragments de temps,
fragments de son
Pieces of Time, Pieces of Sound
Naoko Seki

150 Programmes publics
Public Programming

158 Biographies des contributeurs
Contributors' Biographies

163 Liste des œuvres / List of Works

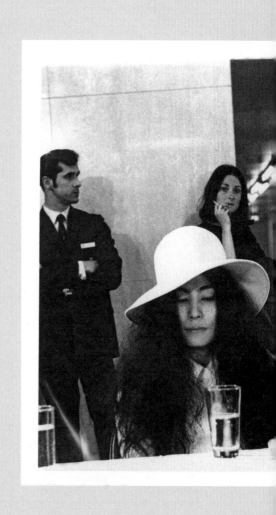

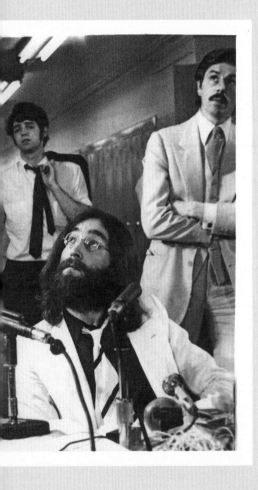

Un mot de la fondatrice et directrice
Phoebe Greenberg
Fondation Phi pour l'art contemporain

Yoko Ono est une artiste qui a consacré sa carrière à repousser les frontières afin que chacun d'entre nous s'aperçoive des liens qui nous unissent. Son esprit avant-gardiste et sa quête perpétuelle de liberté nous rappellent que nous avons tous le pouvoir de transformer notre situation actuelle. À cet égard, la nature de l'œuvre de Yoko Ono s'harmonise très bien avec la mission de la Fondation, qui vise à changer la perception de ce qu'est l'art contemporain et du public à qui il est destiné, renforçant ainsi l'idée que le contact avec l'art nourrit à la fois l'âme et l'esprit. Nous sommes très fiers d'avoir collaboré avec elle pour présenter cette exposition exceptionnelle, et nous resterons pour toujours marqués par l'action, la participation et l'imagination qui définissent son œuvre et ses projets artistiques créés avec John Lennon.

A Word from the Founder and Director
Phoebe Greenberg
Phi Foundation for Contemporary Art

Yoko Ono is an artist who has dedicated her work
to breaking down barriers so that we might see that
we are all connected. Her pioneering spirit and
constant bid for freedom remind us that we have
the power to revolutionise our present conditions.
In these respects, the essence of Ono's work shares
great communion with the mission of the Foundation
as we work towards changing the perception of
what contemporary art is and who it is for, reinforcing
the idea that experiences with art provide nourish-
ment for the mind and the soul. We are immensely
proud to have collaborated with her on this major
exhibition and will forever be affected by the action,
participation and imagination rooted in her work
and in the art projects she created with John Lennon.

Nous avons toujours aimé Yoko Ono, ou du moins avons toujours été fascinés par elle, chacun à notre façon. Artiste de performance, poète, cinéaste, épouse d'un Beatle hautement médiatisé, mère, activiste contre la guerre, musicienne, compositrice, énigme, influenceuse et icône, Yoko Ono se tient aux abords de notre conscience et nous pousse à devenir la meilleure version de nous-mêmes. Son œuvre nous incite à imaginer la paix, et à emporter cet espoir transformateur dans le monde. Cet ouvrage représente les efforts d'une pléiade de commissaires dont l'artiste a su enflammer l'imagination. Ils proviennent d'endroits divers dans le monde, illustrant la portée planétaire des œuvres de Yoko (et de Yoko et de John) sur la plateforme mondiale que l'artiste aspire à catalyser.

La co-commissaire de *LIBERTÉ CONQUÉRANTE/GROWING FREEDOM*, Cheryl Sim, saisit et présente la nature kaléidoscopique de la longévité et de la vaste influence de Yoko Ono, des années 1960 à nos jours. *LIBERTÉ CONQUÉRANTE/ GROWING FREEDOM* est le point culminant d'une dévotion et une invitation à prendre part à ses « instructions », le tout jumelé à une présentation

de multiples travaux collaboratifs réalisés avec son partenaire, John Lennon, qui ont été soigneusement orchestrés pour inciter à l'engagement et à la participation des visiteurs de la galerie. Cet éthos, conséquemment, correspond parfaitement à la mission de la Fondation Phi, qui vise à offrir un accès élargi à un art contemporain exceptionnel. Le co-commissaire Gunnar Kvaran apporte ses connaissances approfondies aux « instructions » de Yoko. Il contextualise adroitement leur création dans le monde des arts expérimentaux, commentant cette « fusion de peinture, de musique, de poésie, de sculpture, d'architecture, de théâtre, d'événements et de performance », tout en examinant les œuvres individuelles de Yoko pour démontrer la façon avec laquelle elles engendrent la participation et suscitent l'action collective.

03 *Œuvre de réparation / Mend Piece*, 1966/2019

Le *bed-in pour la paix* de Montréal, organisé par Yoko et John en 1969 à l'hôtel Le Reine Elizabeth, et leur enregistrement de l'hymne « Give Peace A Chance » sont peut-être les plus célèbres de ces gestes accessibles et empreints d'espoir. Dans sa

précieuse « exposition dans l'exposition », intitulée *Of a Grapefruit*, Caroline Andrieux explore plus en profondeur la relation de l'artiste avec Montréal, en présentant une performance moins connue, offerte par Yoko en 1961 en compagnie de brillants artistes de la scène avant-gardiste internationale.

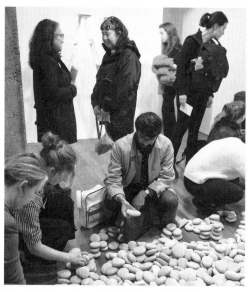

04 *Œuvre de nettoyage / Cleaning Piece*, 1996/2019

Issue d'une recherche d'archives exhaustive, cette exposition rassemble des notes et des lettres originales, des articles de journaux couvrant l'événement ainsi qu'un exemplaire de la première version de *Grapefruit*. Le visiteur est transporté au moment de la création de l'œuvre, dans le contexte des années 1960, marqué par la réinvention, la résistance radicale et les transformations sociales. À propos de *Morning Piece*, l'un des premiers poèmes à instructions de Yoko, Naoko Seki écrit qu'il « offre un regard intime sur l'intérêt naissant que l'artiste porte au moment transitoire entre la nuit sombre et l'aube, qui marque un nouveau jour dans notre conscience quotidienne ». La formation de Yoko sur le Japon d'après-guerre et les horreurs

de l'ère atomique met en lumière la source de ses pratiques relationnelles. C'est dans cette source qu'elle puise ses instructions, ou ses invitations, cette forme intime de communication qui appelle à l'action des spectateurs. Imaginez, déployez votre puissance d'agir et votre éthique de compassion dans un monde autrement impuissant, où règnent la désinformation, les médias algorithmiques et l'intelligence artificielle. Voilà comment l'art peut nous aider. *La guerre est finie! (si vous le voulez). Imaginez! Oui!*

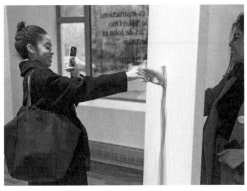

05 *Peinture pour serrer des mains / Painting to Shake Hands*, 1961/2019

Les projets collaboratifs de Yoko Ono sont des affirmations utopiques qui nous invitent à prôner une culture de la paix mondiale. La Fondation Phi a invité les enfants comme les adultes, les artistes et ceux qui aiment l'art ainsi que ses critiques, à visiter librement chacune des salles et à participer à la concrétisation de *LIBERTÉ CONQUÉRANTE/ GROWING FREEDOM*.

We have always loved Yoko Ono—or at least been fascinated by her, each in our unique way. Performance artist, poet, filmmaker, high-profile Beatle wife, mother, anti-war activist, musician, songwriter, enigma, influencer and icon, Yoko Ono sits at the edge of our consciousness and nudges us towards being our very best selves. Her œuvre asks us to imagine peace and bring its transformative hope into the world. This publication represents the efforts of a constellation of curators whose imaginations have been sparked and moved—and their diverse locations represent the planetary scope that Ono events (and Ono/Lennon events) embody on the global platform they aspire to catalyse.

LIBERTÉ CONQUÉRANTE/GROWING FREEDOM co-curator Cheryl Sim captures the kaleidoscopic quality of Ono's vast influence and longevity from the 1960s to today. *LIBERTÉ CONQUÉRANTE/GROWING FREEDOM* reaches its devotional culmination with her "instruction works" and her multifaceted collaborations with partner John Lennon, dexterously orchestrated to create relationships with gallery visitors, inviting their engagement and participation. This ethos,

not coincidentally, is perfectly aligned with the Phi Foundation's quest to bring wide accessibility to extraordinary contemporary art. Co-curator Gunnar Kvaran shares his deep insight into Ono's "instruction works". He expertly contextualises their creation within the experimental arts, addressing their "fusion of painting, music, poetry, sculpture, architecture, theatre, happenings and performance," and closely probes Ono's individual artworks,

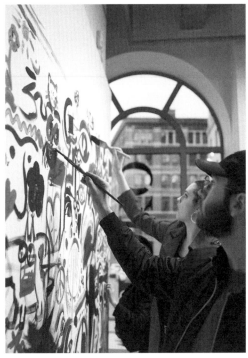

06 *Peinture pour ajout de couleur / Add Colour Painting*, 1966/2019

showing how they activate participation and spark collective action. Ono and Lennon's *Bed-In for Peace*, held at Montreal's Queen Elizabeth Hotel in 1969, and their recording of the collectively sung anthem "Give Peace A Chance", is perhaps the most legendary of these hopeful and accessible actions. In her jewel-like "exhibition within an exhibition" titled *Of a Grapefruit*, Caroline Andrieux

examines Ono's links to Montreal by exploring a lesser-known performance, presented by Ono in 1961 together with international avant-garde luminaries, via extensive archival research, including original notes and letters, a first-edition copy of Ono's book *Grapefruit*, and related newspaper coverage. We are transported back to the moment of the work's creation in a 1960s context of reinvention, radical resistance and social transformation. Of Ono's early instruction work, *Morning Piece*, Naoko Seki writes that it "intimates her emerging interest in the transitory moment, from the dark night to the dawn, which marks a new day in our everyday consciousness". Ono's formation in postwar Japan and the horrors of the atomic age illuminate the seeds of her relational practice; her works' fluidity as instructions are an invitation,

07 *Debout / Arising*, 2013/2019

an intimate form of communication and a generative appeal to spectators. Imagine and engage your agency and an ethics of care in this otherwise disempowering age of fake news, algorithmic media and artificial intelligence. Art can help us do this. *War Is Over! (if you want it). Imagine! Yes!*

Ono's collaborative projects are affirmations inviting us to nurture world peace. The Phi Foundation invited children and adults alike, including artists, art lovers and critics, to walk its rooms freely and participate in helping to actualise *LIBERTÉ CONQUÉRANTE/GROWING FREEDOM*.

08 *Les histoires du* bed-in *à Montréal / Stories from the Montreal Bed-In*

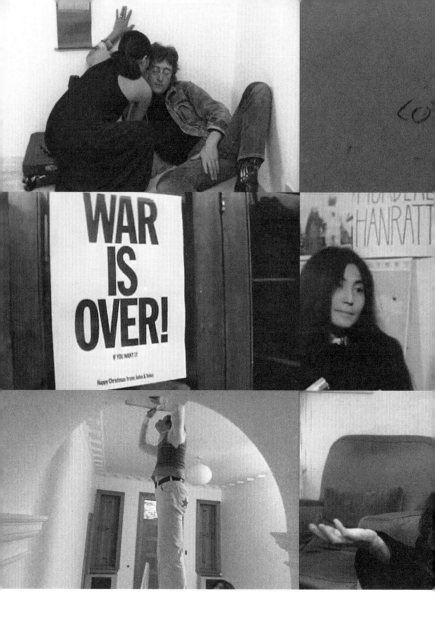

09–11 George Fok, extraits du film d'introduction / excerpts from the introductory film to *LIBERTÉ CONQUÉRANTE/GROWING FREEDOM*, 2019

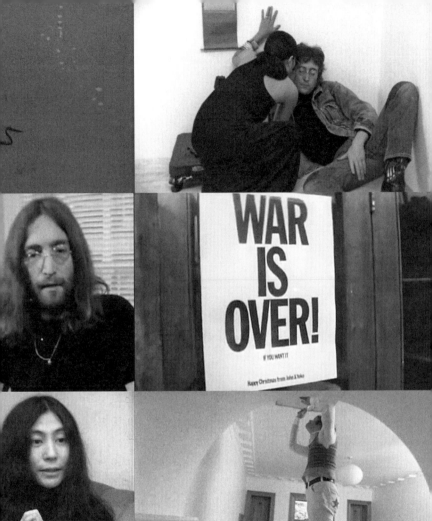

WAR
IS
OVER!

IF YOU WANT IT

Happy Christmas from John & Yoko

Yoko Ono est une artiste visionnaire dont la carrière s'étend maintenant sur plus de cinquante ans. L'une des rares femmes à avoir été associées aux mouvements Fluxus, à l'art conceptuel, à la performance et aux événements des années 1960, elle est par-dessus tout une pionnière qui a su révolutionner les notions d'art et d'objet d'art et repousser les frontières traditionnelles entre les disciplines artistiques. À travers son œuvre, elle a également développé une nouvelle forme de relation avec les spectateurs, en les invitant à prendre une part active à la réalisation de ses projets.

Dans le cadre de l'exposition *LIBERTÉ CONQUÉRANTE/GROWING FREEDOM*, nous souhaitions mettre l'accent sur les principes d'imagination, d'action et de participation qui définissent l'œuvre de Yoko Ono, afin de révéler les fondements de son long et diversifié parcours artistique, qui se veut une exploration du sens profond de l'art, un voyage marqué par un fort engagement social et politique.

Cette exposition majeure de la Fondation s'est composée de deux parties. La première, *Les instructions de Yoko Ono*, a eu lieu au 451 de la rue Saint-Jean, où des œuvres participatives composées

d'écrits, d'objets et d'invitations à agir réalisées par l'artiste au cours des six dernières décennies ont occupé les quatre étages de l'édifice. Lors de plusieurs des expositions récentes axées sur les « instructions » de Yoko Ono, l'institution hôte a été invitée à apporter sa contribution à la présentation de manière à refléter les préoccupations et l'histoire de la ville où elle se trouvait. Ce fut aussi le cas pour la Fondation, et des œuvres comme *Arising* (2013), *Horizontal Memories* (1997) et *Water Event* (1971/2016) s'inscrivaient clairement dans les contextes montréalais et canadien.

12 *Souvenirs horizontaux / Horizontal Memories*, 1997/2019

La deuxième partie de l'exposition, *L'art de John et de Yoko*, a présenté une collection de projets artistiques réalisés par Yoko Ono et John Lennon et visant le plus souvent à promouvoir la paix dans le monde. Les visiteurs ont pu découvrir, entre autres,

ACORN PEACE, la campagne pour la paix *War Is Over*, et les *bed-ins*, qui célébraient leur cinquantième anniversaire en 2019. La présentation de cette exposition originale, réalisée à la manière d'un documentaire, a été inspirée par les approches résolument ludiques préconisées dans l'œuvre de Yoko et John. Cette partie, qui faisait place à l'écoute et à la puissance de la voix, a offert les récits de personnes ayant collaboré aux différents projets du couple, comme la tournée pour la paix *War Is Over* (1970), le *Séminaire sur la paix dans le monde* (1969) et le *bed-in* à Montréal (1969). Ces histoires souvent touchantes témoignent de l'ampleur de l'impact qu'ont eu ces importants événements historiques d'art et d'activisme, qui représentent encore aujourd'hui l'indivisibilité de l'art et de la vie.

13 Cabinet d'archives / Archival Cabinet

À *LIBERTÉ CONQUÉRANTE/GROWING FREEDOM* s'est ajoutée une « exposition dans l'exposition », signée par Caroline Andrieux et intitulée *Of a Grapefruit*. Cette présentation compacte a mis en lumière la première performance, peu connue, de Yoko Ono à Montréal, réalisée le 6 août 1961 dans le cadre de la Semaine internationale de la musique actuelle. Les visiteurs ont pu y trouver une lettre écrite de la main de Yoko Ono, une liste de lecture

spéciale et des documents originaux, parmi lesquels la toute première version de *Grapefruit*. Ils ont ainsi pu situer les premières œuvres de Yoko dans le contexte montréalais de l'époque, fier d'une scène musicale d'avant-garde en pleine ébullition qui résonnait déjà jusqu'à New York et dans la communauté internationale.

Cet ouvrage se veut une chronique de cette exposition ambitieuse et de la méthodologie de son organisation, qui rassembla une gamme d'approches variées dans le but de refléter les stratégies adoptées par les artistes eux-mêmes. Les œuvres présentées sont décrites dans les textes de commissaires commentant chaque partie de l'exposition, ainsi que « l'exposition dans l'exposition ». À ces écrits s'ajoute « Fragments de temps, fragments de son », par Naoko Seki, qui contextualise les œuvres majeures de Yoko Ono sous l'angle de leur élaboration à Tokyo.

Les instructions de Yoko Ono et l'art de John et de Yoko représentent des œuvres ouvertes et complexes, qui se nourrissent de la participation des autres, tout en préservant leur signification profonde, une signification qu'il est impossible d'ignorer ou de fuir. Les projets de Yoko, tout comme ses collaborations avec John Lennon, rejettent la conception traditionnelle de l'art, en y infusant le jeu, la volonté d'être libre et la conviction inébranlable que l'avenir sera meilleur si, comme le dit Ono, « nous le voulons réellement ».

Yoko Ono is a visionary artist with a career that now
spans over fifty years. She has been associated
with Conceptual Art, performance, Fluxus and the
happenings of the 1960s as one of the very few
women to be involved in these movements. But above
all, she has been a pioneer who has revolutionised
the concepts of art and the art object, and has broken
down the traditional boundaries between branches
of art. Through her work she has also created a new
kind of relationship with spectators, inviting them
to play an active part in the completion of the
artwork. In the exhibition *LIBERTÉ CONQUÉRANTE/
GROWING FREEDOM*, we wished to accentuate
the cornerstones of imagination, action and parti-
cipation in the work of Yoko Ono to reveal the basic
elements that define her extensive and diverse
artistic career—a voyage through the core meaning
of art, with strong social and political engagement.

　　　This major exhibition at the Foundation
consisted of two parts. The first one, subtitled *The
Instructions of Yoko Ono*, was located at 451 Saint-
Jean Street. Text-, object- and action-based
instruction works selected from the last six decades
occupied all four floors of the building. In many

recent exhibitions that have focused on Ono's instruction works, the host institution has been invited to contribute to the presentation of works in a way that would reflect the concerns and history of the institution's city or place. This was also the case at the Foundation, where works such as *Arising* (2013), *Horizontal Memories* (1997) and *Water Event* (1971/2016) engaged directly with the Montreal and Canadian contexts.

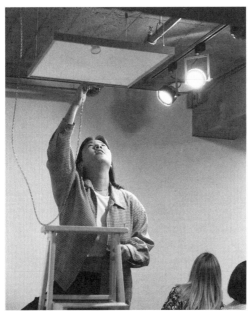

14 *Peinture au plafond, peinture du oui / Ceiling Painting,
 Yes Painting*, 1966/2019

The second part of the exhibition, *The Art of John and Yoko*, presented the arc of art projects, many of them to promote world peace, undertaken by Yoko Ono and John Lennon. Among these were the ACORN PEACE, the *War Is Over* peace campaign and the Bed-Ins, which marked their fiftieth anniversaries in 2019. The presentation of this original, documentary-style exhibition was inspired by the seriously playful approaches espoused in the work of Ono and Lennon. Through an approach

that privileged listening and the power of the voice, this part of the exhibition featured the stories of people who participated in their projects, including the *War Is Over Peace Tour* (1970), the *Seminar on World Peace* (1969) and the *Montreal Bed-In* (1969). These often moving accounts testify to the impact of what became important, historic events of art and activism, and which remain vital references for the indivisibility of art and life.

15 *Les histoires du* bed-in *à Montréal / Stories from the Montreal Bed-In*

As a special addition to *LIBERTÉ CONQUÉRANTE/ GROWING FREEDOM*, the Foundation presented an "exhibition inside the exhibition," titled *Of a Grapefruit*, curated by Caroline Andrieux. This compact presentation brought to light Yoko Ono's little-known first performance in Montreal, on August 6, 1961, as part of the Semaine internationale de la musique actuelle. At its centre was an original letter handwritten by Ono, a special playlist and a display of original documents including a first edition of her book *Grapefruit*. Together these elements situated Ono's early work within the context of Montreal's burgeoning avant-garde music scene, which was already in dialogue with New York and the international community.

This publication is a chronicle of this ambitious exhibition and the methodology of its organisation, which brought together a variety of modes of address as a way to reflect the strategies put forth by the artists themselves. The works presented in this show are outlined in curatorial texts about each part of the exhibition, as well as the 'exhibition inside the exhibition'. As a special companion to these writings, "Pieces of Time, Pieces of Sound" by Naoko Seki contextualises key works by Yoko Ono from the perspective of their development in Tokyo.

The instructions of Yoko Ono and the art of John and Yoko are open and complex, driven by a need for participation with others, while retaining its core meaning, which is impossible to flee from or divert. To a large extent, both Ono's solo work and her collaborations with John Lennon confront traditional ideas about art, with the infusion of play, the desire for freedom, and an unwavering belief that there is a better future, as Ono says, "if we just want it enough."

Les instructions de Yoko Ono

The Instructions of Yoko Ono

Gunnar
B. Kvaran

Directeur, Musée d'art contem-
porain Astrup Fearnley, Norvège

Director, Astrup Fearnley
Museum of Modern Art, Norway

Née le 18 février 1933 dans une famille bourgeoise de Tokyo, Yoko Ono appartient à la première génération d'artistes japonais d'après-guerre, qui compte également Shozo Shimamoto, Jiro Yoshihara et le groupe Gutai, Gendai Bijutsu Kondan Kai (Amicale des artistes contemporains), connu sous le nom de groupe «Genbi», Saburo Murakami et Yayoi Kusama. Ces artistes rejetaient l'hégémonie de la culture américaine, mais entretenaient aussi une relation difficile avec leurs propres traditions artistiques, ainsi qu'avec leur passé politique et culturel qui était associé au malheur et à la souffrance des Japonais. Désireux de créer de nouvelles formes d'art indépendantes et originales, tant visuelles que conceptuelles, ils ont été propulsés dans un champ d'expérimentation qui a mené à une fusion de la peinture, de la musique, de la poésie, de la sculpture, de l'architecture, du théâtre, du happening et de la performance. La recherche de Yoko Ono incarne parfaitement cette tendance, et à ce titre, elle est une pionnière de l'interdisciplinarité, cherchant toujours à décloisonner les disciplines artistiques afin de favoriser la liberté d'expression.

Le mot sert de point de départ pour créer un lien entre le travail de Yoko Ono et la littérature, et plus particulièrement la poésie. De nombreux commentateurs ont à juste titre associé ses instructions à des partitions musicales. Cependant, les instructions de l'artiste ne sont pas des poèmes. Ce sont des œuvres visuelles d'un nouveau genre qu'elle partage avec d'autres artistes contemporains comme

Yoko Ono was born in Tokyo on February 18, 1933 into an upper-class family. She belongs to Japan's first generation of postwar artists, which also includes Shozo Shimamoto, Jiro Yoshihara and the Gutai group, Gendai Bijutsu Kondan Kai (Contemporary Art Discussion Group), known as "Genbi," Saburo Murakami and Yayoi Kusama. These artists rejected the hegemony of American culture but also grappled with a problematic relationship with their own artistic traditions, as well as their political and cultural past, which had brought disaster and suffering to Japan. In their far-reaching desire to create new, independent and original forms of art, physically as well as conceptually, they were propelled into an experimental field that led to a fusion of painting, music, poetry, sculpture, architecture, theatre, happenings and performance. Yoko Ono's work is exemplary of this inclination and, as such, she is a pioneer of interdisciplinarity, always working to break down rigid barriers between artistic disciplines in order to build bridges towards freedom of expression.

The starting point of the word links Ono's work with literature and, in particular, poetry. Many commentators have rightly associated her instructions with musical scores. Ono's instructions, however, are not poems; they are visual artworks and a new type of art, which she shared with other contemporary artists like John Cage and George Brecht. The originality of Ono's works lies in their impermanence based on a concept that is outlined in a neutral

John Cage et George Brecht. L'originalité des œuvres de Yoko Ono réside dans leur caractère éphémère. Elles reposent sur un concept exposé de façon neutre, sans aspects psychologiques, associations personnelles ou subjectivité. Leur élaboration matérielle est en grande partie déterminée par le spectateur ou participant, et permet même leur éventuelle dissolution ou destruction. Ainsi, le travail de l'artiste est un processus (en devenir, est, a été) qui a sa propre durée. Dans le contexte de l'histoire de l'art, il s'agissait d'un changement radical. Auparavant, l'œuvre d'art était un objet précieux, intemporel (même si sa création s'inscrivait dans une période particulière de l'histoire de l'art), conservé dans des établissements sociaux particuliers – les musées d'art – et faisant partie d'un marché puissant. De façon directe ou indirecte, Ono s'est attaquée à cette préciosité de l'objet d'art d'un point de vue artistique, mais également social et politique. Aux antipodes de l'œuvre symbolique, les instructions font en sorte que l'œuvre ne pourra jamais devenir un objet à vendre. En soulignant et surlignant le caractère éphémère de l'œuvre d'art, Ono la rend banale et abolit la frontière entre art et vie. Au lieu d'être un objet sublime et sacré, l'œuvre prend la forme d'une communication physique et mentale furtive.

Les instructions révèlent également une dimension narrative sous-jacente qui témoigne de la vision poétique et critique de Yoko Ono. Il est rare dans l'histoire de l'art que l'on ait vu les spectateurs invités à terminer une œuvre. Certaines instructions accordent une liberté d'expression ou de développement limitée au participant. C'est le cas de *Painting to Hammer a Nail* (1961)

manner, without psychological dimensions, personal associations or subjectivity, and their material elaboration is to a large extent determined by the spectator/participant, even allowing for the eventual dissolution/destruction of the artwork. Thus her work is a process (becoming-being-was) that has a timescale of its own. In an art-historical context, this was a radical shift. Previously, the artwork was an exalted, timeless object (even though its creation belonged to a specific art-historical period), preserved in special social institutions—art museums—and part of a powerful market. Directly and indirectly, Ono addressed this exalted nature of the art object from an artistic viewpoint but also from a social and political one. The instructions, which are the antithesis of the symbolic artwork, escape the possibility of becoming a sellable object. By underlining and highlighting the ephemerality of the artwork, Ono renders it mundane and tears down the boundary between art and life. Instead of being a sublime and sacred object, the artwork becomes a fleeting physical and mental communication.

The instruction works also reveal an undercurrent of narratives expressing Ono's poetic and critical vision. Rare in art history is the invitation to viewers to complete the work. Some of the instructions give limited freedom of expression/expansion to the participant, such as the works *Painting to Hammer a Nail* (1961) and *Painting to Shake Hands* (1961), where the participation is in the form of nuanced repetition. In other works, like *Add Color Painting* (1960), the artist gives more licence, inviting viewers to add to the works or change them, often in a very personal manner. In this way, the artwork becomes

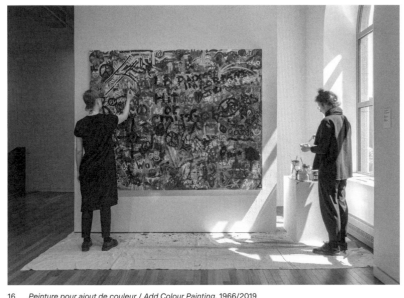

16 *Peinture pour ajout de couleur / Add Colour Painting,* 1966/2019

et *Painting to Shake Hands* (1961), où la participation prend la forme d'une répétition nuancée. Dans d'autres œuvres, comme *Add Colour Painting* (1960), l'artiste est plus permissive et invite les spectateurs à faire des ajouts ou des modifications, souvent de façon très personnelle. Ainsi, l'œuvre devient un projet mental ou physique commun. La participation est un facteur clé du processus visant à dissoudre la singularité de l'œuvre étant donné que celle-ci peut être réalisée simultanément par plusieurs personnes, de façons différentes. Par exemple, aucune œuvre n'a été livrée à la Fondation dans une caisse avec le statut d'objet d'art original et unique, dans le sens traditionnel du terme. Yoko Ono a plutôt conçu un grand nombre de ces œuvres, comme *Ceiling Painting* (1966), *Horizontal Memories* (1997) et *Helmets (Pieces of Sky)* (2009), pour qu'elles soient réalisées par le personnel de la Fondation. En laissant au spectateur

a shared mental or physical project. The participation element is a key factor in the process of dissolving the uniqueness of the art piece—since it can be rendered simultaneously by many people and in different ways. For example, none of the works came to the Foundation in crates with the status of original, unique art objects in the traditional sense. Instead, Ono conceived many of these works, such as *Ceiling Painting* (1966), *Horizontal Memories* (1997) and *Helmets (Pieces of Sky)* (2009), to be produced by the Foundation staff. By handing over further agency to the viewer for their completion, the works become unmoored by conventional standards that subvert the commercial system. A subtle yet crucial consequence of participation with others is that through it, the artist loses control of the process and evolution of the work, which acquires new life in versions made with varying degrees of creativity.

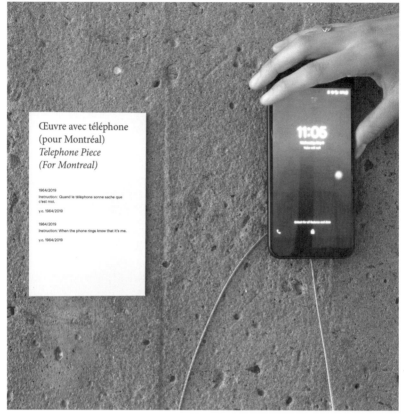

17 *Œuvre avec téléphone (pour Montréal) / Telephone Piece (For Montreal)*, 1964/2019

un rôle plus important dans la réalisation des œuvres, l'artiste soustrait celles-ci aux normes conventionnelles qui corrompent le système commercial. La participation d'autres acteurs a pour conséquence – subtile, mais cruciale – que l'artiste perd le contrôle du processus et de l'évolution de l'œuvre, qui prend une nouvelle vie dans des versions réalisées avec divers degrés de créativité.

En inventant de nouvelles formes d'art, Ono charge ses œuvres de récits et de valeur symbolique. Certaines, comme *Arising* (2013) et *My Mommy*

By inventing new forms of art, Ono loads them with narratives and symbolic meaning. Some works, like *Arising* (2013) and *My Mommy Is Beautiful* (1997), are complex in their structures and narratives, depending largely on the input of the participants in order to create powerful collective works expressing both the stories of individuals and the polyphony of society's collective voice. Others are more direct, and even violent, like the works related to destruction and reconstruction such as *Mend Piece* (1966). The notion of a destructive action

Is Beautiful (1997), sont complexes sur le plan structurel et narratif. Elles dépendent en grande partie de la contribution des participants, grâce à laquelle elles deviennent des œuvres collectives puissantes qui portent des récits personnels et la polyphonie des voix de la société. D'autres sont plus directes, et même violentes, comme *Mend Piece* (1966), qui aborde les thèmes de la destruction et de la reconstruction. La notion d'action destructrice est souvent présente dans le travail de Yoko Ono, particulièrement après les années 1980, mais la plupart du temps l'espoir ou un acte de guérison vient s'y greffer. D'autres œuvres, comme *Freedom* (1970) et *Imagine Peace Map* (2003), sont de nature plus sociale et politique et nous rappellent que nos sociétés sont encore régies par des lois injustes et marquées par de grandes souffrances.

Toutes ces œuvres ont en commun la promotion du féminisme, de la paix, de l'activisme collectif, d'une conscience de sa propre existence et de sa relation aux autres. Elles deviennent ainsi une invitation à prendre une attitude responsable, morale et critique.

appears in many of Ono's works, especially after the 1980s, but most of the time it is followed up by a sense of hope or an act of healing. Other works, such as *Freedom* (1970) and *Imagine Peace Map* (2003), are more specifically socially and politically oriented, and remind us that our societies are still governed by unjust laws and marred by a great deal of suffering.

What all these works have in common is that they advocate feminism, peace and collective activism, a consciousness about one's own existence and one's relationship with the other. The works become a reminder and an invitation to take a responsible, moral and critical standpoint.

Of a Grapefruit :
Une hybridité au goût acide
L'art émergent de Yoko Ono

Of a Grapefruit:
Acidic Hybridity
The Emergent Art of Yoko Ono

Caroline Andrieux

Fondatrice et directrice artistique, Fonderie Darling

Founder and Art Director, Darling Foundry

Les liens entre Yoko Ono et Montréal ne se limitent pas au médiatique *Bed-In* de 1969, réalisé avec son conjoint John Lennon à l'hôtel Le Reine Elizabeth. Au tout début de sa carrière, dans un contexte d'effervescence artistique où musique, danse, poésie et arts visuels s'entremêlent, la jeune artiste de 28 ans offre une de ses premières performances sur la scène du théâtre de la Comédie Canadienne[1], le dimanche 6 août 1961. Ce privilège pour Montréal, on le doit au musicien et compositeur montréalais d'exception Pierre Mercure, pionnier de la musique contemporaine, qui invite l'artiste à l'occasion de la Semaine internationale de musique actuelle, dont il est l'instigateur. L'événement laisse à l'époque le public et la critique perplexes.

Les pratiques de la danse et de la musique expérimentale des milieux new-yorkais, parisien et montréalais figurent au programme. Aux côtés de John Cage, Richard Maxfield, David Tudor, Morton Feldman, Pierre Schaeffer, Merce Cunningham, Robert Rauschenberg, mais aussi d'Armand Vaillancourt, de Pierre Mercure et de Françoise Riopelle, Ono adapte pour la scène montréalaise « Of a Grapefruit in the World of Park », un poème en prose de 1955 convertit en performance, discipline qu'elle pratiquera tout au long de sa carrière.

Sur cette œuvre décrite comme un « poème Dada[2] », une forme de « poésie dramatique[3] », nous sont parvenues seules quelques instructions de mise en place[4], des témoignages écrits[5], des documents d'archives et

Yoko Ono's connections to Montreal reach further back than the highly publicised Bed-In, performed with her husband, John Lennon, at the Queen Elizabeth Hotel in 1969. At the very beginning of her career, in a context of artistic effervescence characterised by interweavings of music, dance, poetry and visual arts, the then 28-year-old artist gave one of her earliest performances, on the stage of the Comédie-Canadienne,[1] on Sunday, August 6, 1961. The city enjoyed that privilege thanks to the late Pierre Mercure, an exceptional Montreal-born musician and pioneer of contemporary composition, who invited Ono to be part of an event that he organised: the Semaine internationale de musique actuelle, which at the time left both audiences and critics baffled.

Surveying the New York, Paris and Montreal scenes, the six-day festival was a showcase for experimental dance and music practices. Sharing the stage with the likes of John Cage, Richard Maxfield, David Tudor, Morton Feldman, Pierre Schaeffer, Merce Cunningham and Robert Rauschenberg, as well as Armand Vaillancourt, Pierre Mercure and Françoise Riopelle, Ono presented her 1955 prose poem "Of a Grapefruit in the World of Park", adapted for performance, a medium that she would go on to use throughout her career.

All that remains of the piece, variously described as a "Dadaist poem,"[2] and a type of "dramatic poetry,"[3] are some instructions for its staging,[4] written accounts of the evening,[5] archival documents, and sound recordings made onstage the evening that

des enregistrements captés sur scène le soir de la prestation d'Ono. Certaines œuvres sonores réalisées et utilisées dans ses performances au tout début des années 1960 permettent de mieux comprendre sa posture artistique à cette époque où les artistes cherchent à déconstruire les conventions de l'art. Par exemple, *Cough Piece*, une composition audacieuse au cours de laquelle se succèdent exclusivement toussotements, entrechocs, grattements, ou encore *Flush Piece*, un enregistrement stéréo de bruits de chasse d'eau, participent à cette réelle révolution artistique.

L'événement de Montréal est d'autant plus marquant pour la jeune artiste Yoko Ono, qu'il s'inscrit dans une année déterminante de sa carrière : l'ouverture de son loft à l'avant-garde, avec les *Chambers Street Loft Series* (de décembre 1960 à juin 1961), haut lieu de diffusion et de rencontre de la culture émergente, et sa première exposition à la galerie AG de New York (juillet 1961), AG étant l'acronyme des prénoms des deux directeurs de la galerie, dont George Maciunas, fondateur de Fluxus.

Les *Chambers Street Loft Series*, prenant place tous les dimanches durant plusieurs mois, constituent aujourd'hui une référence dans l'histoire de l'art des années 1960 à New York, car ce phénomène nouveau d'occupation d'anciens espaces industriels correspond à l'émergence de nouvelles formes d'art totalement débridées et profondément ancrées dans l'urbanité. Persuadée qu'aucun lieu ne présenterait son travail, en décalage par rapport à la tendance du moment, et qu'elle qualifie elle-même de «a bit off media[6]», Ono prend en charge sa diffusion, sa motivation première étant de montrer

Ono performed. Some sound works created and used in her other performances of the early 1960s provide a better understanding of her artistic stance, during this period in which artists were seeking to deconstruct the conventions of art. Examples of this genuine revolution in art include *Cough Piece*, a daring composition in which nothing but coughs, tapping and scratching sounds are heard, and *Flush Piece*, containing stereophonic recordings of toilet flushes.

The event in Montreal was especially important for the young artist because it happened during a pivotal year in her career. Ono had recently opened her New York loft to the city's avant-garde, creating a vital presentation venue and gathering place for the emerging culture; the Chambers Street Loft Series ran from December 1960 to June 1961. And a month earlier, her first solo show had opened at the AG Gallery on Madison Avenue (the venue was named for its two creators, one of whom was George Maciunas, a founding member of the Fluxus community).

The Chambers Street Loft Series, which took place every Sunday over a span of several months, is seen today as a watershed moment in the history of 1960s art in New York City. This new phenomenon whereby artists occupied former industrial spaces coincided with the emergence of new art forms that were entirely unrestrained and profoundly rooted in urbanity. Ono was convinced that no venue would show her works, which were out of phase with the current trend (she herself referred to them as "a bit off media"[6]); her primary motivation was to get people to see them. Other artists in

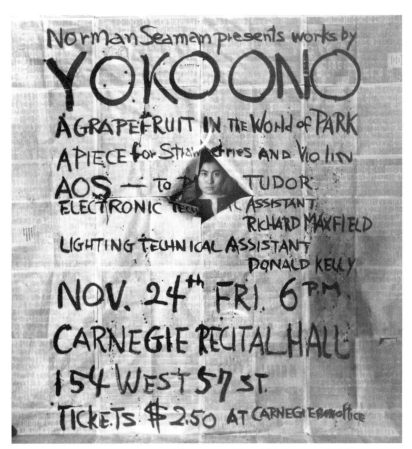

18 George Maciunas, Yoko Ono photographiée avec son affiche publicitaire composée de journaux, pour sa performance de *AOS* / Yoko Ono pictured with her poster/advertisement made with newspapers, for her *AOS* performance © Yoko Ono.

ses œuvres au public. D'autres artistes dans son cas avaient manifesté le désir d'exposer dans un cadre alternatif : « For my friends and for myself who do far-out art[7]. » Ono y présente sporadiquement ses premières *Instruction Paintings,* concept fondamental de délégation de l'acte créateur et de l'œuvre à compléter, ainsi que quelques performances, sans pour autant figurer dans la programmation officielle.

a similar situation had also expressed the desire to exhibit in an alternative context. She described her gesture as being "For my friends and for myself who do far-out art."[7] In the loft, Ono sporadically showed her initial *Instruction Paintings* (a fundamental concept whereby she delegated the creative act and the work to be completed) and gave some performances, but was never listed in the official programme.

19 Yoko Ono, *Grapefruit*, 1964. Publié par / Published by Wunternaum Press, Tokyo

Le format de la performance qui engage une interaction avec le public correspond parfaitement à la personnalité et aux aspirations artistiques d'Ono, pour qui la matérialité a peu d'importance. Bousculant l'art établi, cette approche permet d'annihiler le fétichisme autour de l'objet et met en avant la pensée de l'artiste. Bien que déjà révélée au début du XXᵉ siècle, notamment par le mouvement Dada, la performance revient en force dans les années 1960, sous forme d'actions, définies ou improbables, d'une durée déterminée ou non, faisant appel au regard, à la participation et aux réactions du public. Ces actions s'inspirent d'ailleurs de la musique, du théâtre et de la danse, et donnent

The performance format, which engages interaction with the public, was the perfect match for Ono's personality and artistic aspirations: materiality held little importance for her. Upsetting established conventions of art, this new medium expunged the fetishism around the object and foregrounded the artist's thinking. Though it had already been practised in the early 20th century, notably by the Dadaists, performance art was resurgent in the 1960s, in the form of actions that might be defined or improbable, with a determined duration or not, and that solicited the audience's gaze, participation and reactions. Moreover, these actions were inspired by music, theatre and dance, and generated

lieu à des interventions limitées dans le temps, sur scène ou dans des lieux publics insolites. Leur origine serait les *happenings*, directement en lien avec une présentation de John Cage au Black Mountain College, en 1952. *Theatre Piece #1* réunissait des artistes de différentes disciplines qui exécutaient, chacun de façon autonome, des actions qui, remises dans un contexte général, prenaient une toute autre signification. Au tout début des années 1960, selon le modèle mis en place par Ono, des artistes tels Allan Kaprow, Jim Dine, Claes Oldenburg, Red Grooms et Robert Whitman ont eux-mêmes créé une série d'événements artistiques dans des lofts new-yorkais, dans le but d'estomper les frontières entre les disciplines. Interaction, hasard et spontanéité sont les qualificatifs les plus justes pour décrire ces événements.

Autres formats artistiques révolutionnaires, les *Instruction Paintings* (1961) sont des peintures inachevées que le public est invité à activer et à compléter. Parfois les « instructions » étaient communiquées verbalement aux visiteurs. Dans d'autres cas, des cartels placés à côté des œuvres indiquaient l'intention derrière les énigmatiques peintures, ou encore un intermédiaire était désigné pour les écrire de sa main. Certaines œuvres pouvaient être réalisées matériellement à partir d'une donnée préconçue par une ou plusieurs personnes, incluant l'artiste. D'autres existaient matériellement au départ, mais n'étaient réellement achevées que lorsqu'elles se déconstruisaient, se dérobaient. Dans le contexte du loft de la rue Chambers *Painting to be Stepped On* (1961), une toile déposée au sol et livrée au piétinement du public, est testée pour la première fois. Celle-ci

interventions with a defined timespan, presented on stages or in unusual public spaces. They originated with the first of John Cage's happenings, which took place in 1952 at Black Mountain College in North Carolina: *Theatre Piece #1* assembled artists from diverse disciplines who each performed autonomous actions that, when placed in general context, took on an entirely other meaning. At the dawn of the 1960s, using the model established by Ono, Allan Kaprow, Jim Dine, Claes Oldenburg, Red Grooms and Robert Whitman, among others, created their own series of art happenings in New York lofts that tended to blur the boundaries between disciplines. Interaction, randomness and spontaneity are the most apt descriptors for them.

The *Instruction Paintings* (1961), too, were revolutionary forms of art: unfinished works whose activation and completion demanded the participation of the public. Sometimes the instructions were conveyed verbally to visitors; otherwise, labels placed beside the work indicated the intent behind the enigmatic paintings, or an intermediary might be designated to write the instructions out by hand. Some works could be materially realised based on a preconceived datum, by one or more people, including the artist herself. Others were materially present from the start, but would be truly completed only once deconstructed, taken apart. *Painting to be Stepped On* (1961), consisting of a fragment of canvas laid on the floor and allowed to be trodden on by visitors, was tried for the first time. It was part of a group of similar works—*Smoke Painting; Painting to See in the Dark; Painting*

fait partie d'un ensemble d'œuvres similaires – *Smoke Painting; Painting to See in the Dark; Painting to Let the Evening Light Go Through* – présentées lors de la première exposition d'Ono à la galerie de George Maciunas au mois de juillet 1961. Par la suite, le fondateur de Fluxus a reconnu à Ono le principe de la délégation dans le processus de l'œuvre, élément structurant du mouvement, inspiré de la partition musicale.

C'est de cette exposition tout juste achevée dont parle Ono dans sa lettre, conservée dans les archives de Pierre Mercure[8], en réponse à l'invitation lancée par ce dernier à participer à la Semaine internationale de musique actuelle. Bien que cette performance ait été à peine mentionnée dans les textes, la prestation d'Ono à cet événement est significative pour sa carrière, car elle l'inscrit pour la première fois aux côtés de grands artistes contemporains internationaux.

Engagée dans l'avant-garde new-yorkaise, aux côtés de Marcel Duchamp et de John Cage, Ono, qui est également imprégnée de philosophie orientale et d'anticonformisme, voit sa pratique artistique hybride s'épanouir par la fusion de ses talents de poète et de musicienne. Femme asiatique immigrante à New York dans les années 1950, Yoko Ono – Yoko, du japonais « enfant de l'océan », Ono, parfait palindrome –, partagée entre ses deux cultures, participe à l'identité artistique new-yorkaise des années 1960. Collaboratrice du mouvement Fluxus et pionnière de l'art conceptuel, elle contribue à tracer les grandes lignes de l'art contemporain. Yoko Ono est loin d'être uniquement un personnage extraordinairement médiatique, elle est avant tout un esprit, un esprit de son temps.

to Let the Evening Light Go Through— shown as part of Ono's first solo show, at Maciunas's gallery in July 1961. The Fluxus founder would later credit Ono with the principle of delegated mediation of the work, a foundational element of the movement that drew inspiration from music scores.

It is this exhibition, which had just closed, to which Ono refers in her reply, found in Pierre Mercure's archives,[8] to the latter's invitation to take part in the Semaine internationale de musique actuelle. Though it has thus far hardly ever been referenced in monographs about her, Ono's performance in Montreal was a significant step in her developing career, as it marked the first time she had taken part in an event alongside major international contemporary artists.

Engaged in the New York City avant-garde, alongside Marcel Duchamp and John Cage, Ono nurtured a hybrid art practice that fused her talents as a poet and musician and was imbued with Eastern philosophy and anticonformity. As an Asian immigrant woman in 1950s New York, Yoko Ono—Yoko, Japanese for "ocean child," Ono, a perfect palindrome—bridged her twin cultures and contributed to the city's 1960s artistic identity. Engaged in the Fluxus movement and a pioneer of Conceptualism, she helped shape the course of contemporary art. Far from being merely an extraordinary media personality, Yoko Ono is above all a spirit—a spirit of her times.

1 Aujourd'hui le Théâtre du Nouveau Monde.
2 Claude Gingras, *La Presse*, lundi 7 août 1961.
3 Lettre de Toshi Ichiyanagi à Pierre Mercure, 30 juin 1961, Fonds Pierre Mercure, Bibliothèque et Archives nationales du Québec.
4 Lettre de Yoko Ono à Pierre Mercure, 7 juillet 1961, Fonds Pierre Mercure, Bibliothèque et Archives nationales du Québec.
5 Aucune documentation visuelle n'est aujourd'hui disponible sur la Semaine internationale de musique actuelle.
6 Liza Cowan et Jan Albert, « An Interview with Yoko Ono », 11 septembre 1971, WBAI, Pacifica Radio Archives.
7 *Ibid.*
8 Fonds Pierre Mercure, Bibliothèque et Archives nationales du Québec.

1 Now the Théâtre du Nouveau Monde.
2 Claude Gingras, *La Presse*, Monday, August 7, 1961.
3 Letter from Toshi Ichiyanagi to Pierre Mercure, June 30, 1961. Fonds Pierre Mercure, Bibliothèque et Archives nationales du Québec.
4 Letter from Yoko Ono to Pierre Mercure, July 7, 1961. Fonds Pierre Mercure, Bibliothèque et Archives nationales du Québec.
5 There is no extant visual documentation of any part of the Semaine internationale de musique actuelle.
6 Liza Cowan and Jan Albert, "An Interview with Yoko Ono," September 11, 1971, WBAI, Pacifica Radio Archives.
7 Ibid.
8 Fonds Pierre Mercure, Bibliothèque et Archives nationales du Québec.

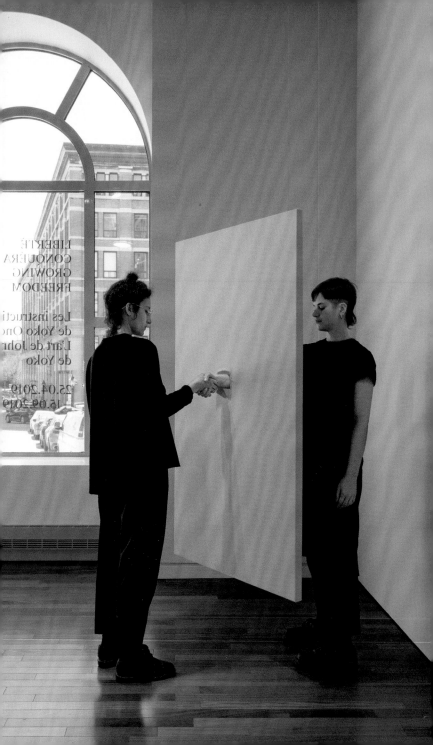

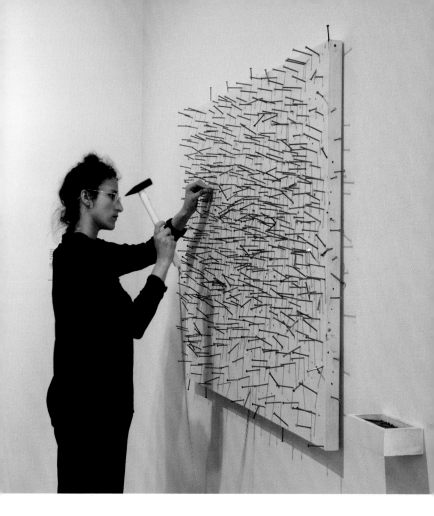

20 *Peinture pour serrer des mains / Painting to Shake Hands*, 1961/2019
21 *Peinture pour enfoncer un clou à coups de marteau / Painting to Hammer a Nail*, 1966/2019

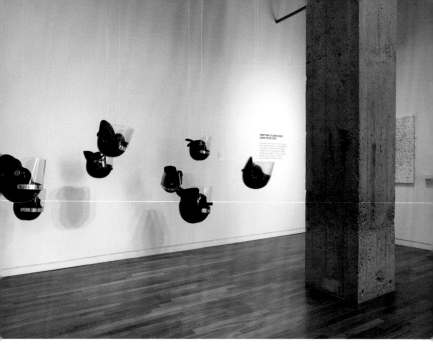

22 *Casques (morceaux de ciel) / Helmets (Pieces of Sky)*, 2001/2019

23 Vue d'installation, *Les instructions de Yoko Ono* / Installation view, *The instructions of Yoko Ono*. De gauche à droite / From left to right: *Peinture pour serrer des mains / Painting to Shake Hands*, 1961/2019; *Joue avec confiance / Play It by Trust*, 1966/2019; *Peinture pour voir le ciel / Painting to See the Skies*, 1961; *Casques (morceaux de ciel) / Helmets (Pieces of Sky)*, 2001/2019

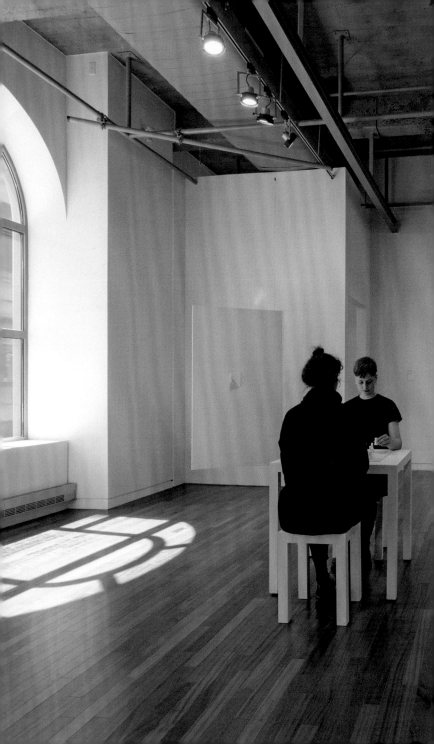

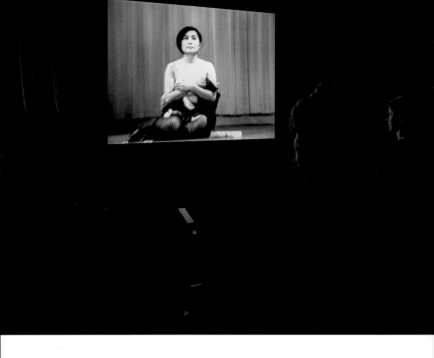

Œuvre de coupe / Cut Piece, 1964

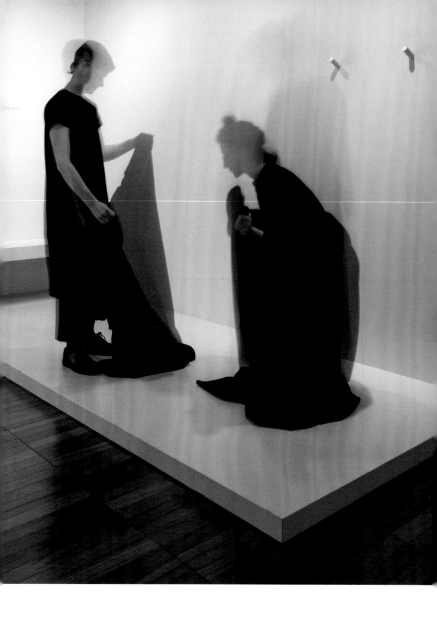

25 Œuvre avec sacs / *Bag Piece*, 1964/2019
26 Œuvre de réparation / *Mend Piece*, 1966/2019

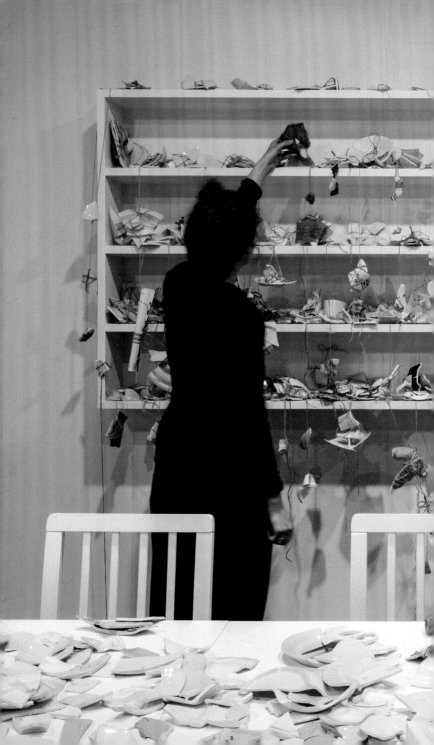

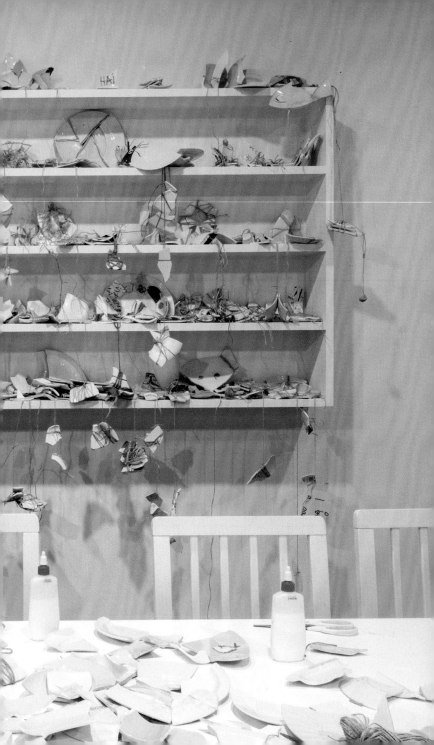

Souvenirs horizontaux

Horizontal Memories

- Débris de verre -
- où ont chanté nos héros -
Nous gravissons les montagnes des rêves de nos pères.
Nous passons devant les champs de souvenirs de nos mères.
Nous écoutons le désert où ont chanté nos héros.
Nous marchons sur leurs rêves, leurs souvenirs et leurs chants.

y.o.

Pour réaliser cette œuvre, Yoko Ono a demandé à la Fondation de prendre des photos de gens ordinaires dans la ville de Montréal, lesquelles ont ensuite été imprimées sur vinyle et placées au sol où les gens pouvaient les fouler. Nous avons travaillé avec l'artiste Lorna Bauer pour produire ces images.

-Shattering Glass-
-where our heroes sung-
We climb the mountains of our father's dreams.
We pass the field of our mother's memories.
We listen to the desert where our heroes sung.
We walk on their dreams, their memories, and their songs.

y.o.

For this work, Yoko Ono instructed the Foundation to have photos taken of everyday people in the city of Montreal, which were then printed on vinyl and placed on the floor for visitors to walk on. We worked with artist Lorna Bauer to realise these images.

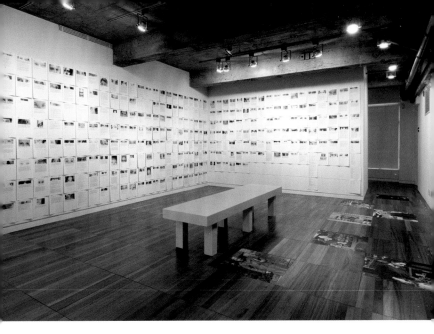

33 *Debout / Arising*, 2013/2019
34 Vue d'installation, *Les instructions de Yoko Ono* / Installation view, *The Instructions of Yoko Ono*.
 De gauche à droite / From left to right: *Debout / Arising*, 2013/2019; *Souvenirs horizontaux / Horizontal Memories*, 1997/2019

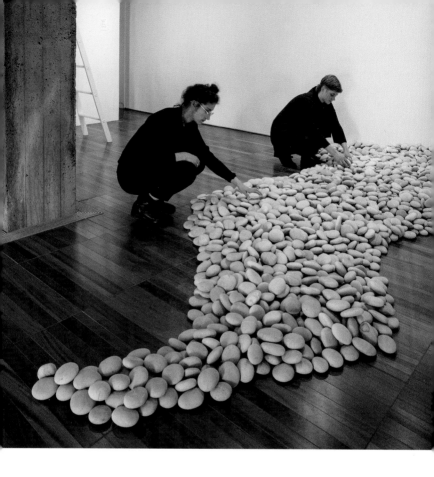

35 *Œuvre de nettoyage / Cleaning Piece*, 1996/2019
36 *Peinture au plafond, peinture du oui / Ceiling Painting, Yes Painting*, 1966/2019

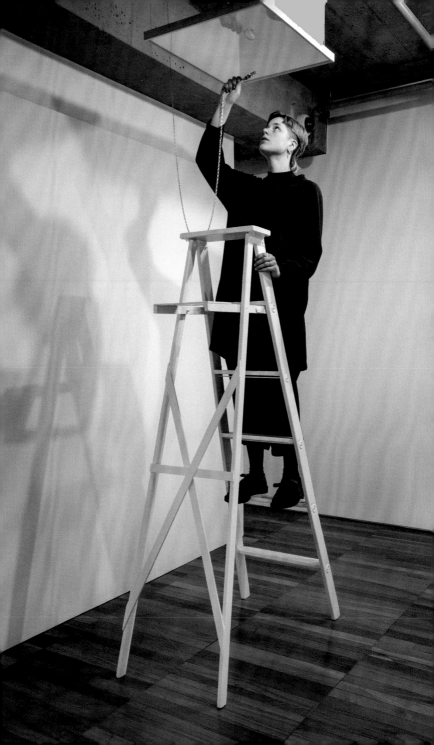

Événement d'eau Water Event

Pour cette œuvre d'instruction, Yoko Ono a invité des artistes de Montréal et d'autres régions du Canada à créer ou à choisir un récipient. Douze artistes ont participé et leur récipient représentait la moitié de la sculpture, alors que la contribution d'eau d'Ono complétait l'œuvre. Dans les instructions, Ono a également demandé aux artistes de dédier leur œuvre à une personne spécifique dans le monde.

For this instruction work, Yoko Ono invited artists from Montreal and other parts of Canada to create or choose a container. Twelve artists participated, and their container comprised half of the sculpture, while Ono's contribution of water completed the work. In the instructions, Ono also asked the artists to dedicate the work to somebody specific in the world.

Artistes participants /
Participating artists

Mathieu Beauséjour
Dominique Blain
Bill Burns
Geoffrey Farmer
Brendan Fernandes
Lani Maestro
Katherine Melançon
Shelley Niro
Juan Ortiz-Apuy
Marigold Santos
Celia Perrin Sidarous
David Tomas

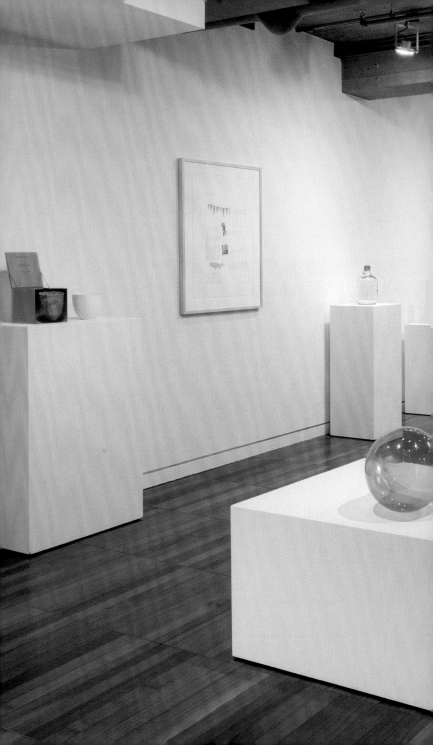

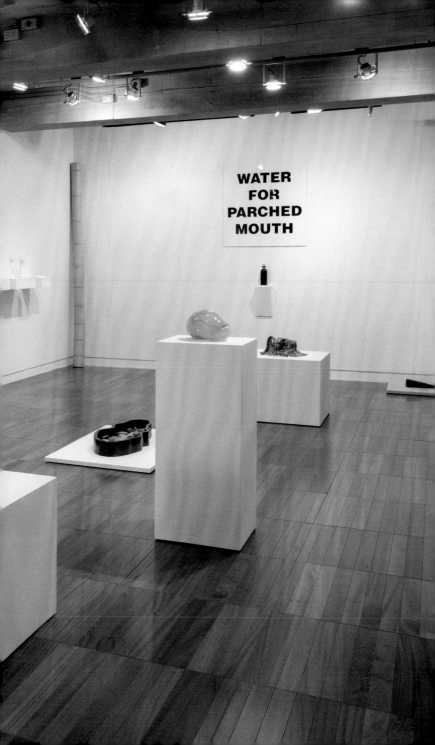

38 Vue d'installation / Installation view, *Water Event*, 1971/2019. Artistes / Artists: Mathieu Beauséjour,
 Dominique Blain, Bill Burns, Geoffrey Farmer, Brendan Fernandes, Lani Maestro, Katherine Melançon,
 Shelley Niro, Juan Ortiz-Apuy, Marigold Santos, Celia Perrin Sidarous, David Tomas
39 Brendan Fernandes, *Still Life*, 2019

Juan Ortiz-Apuy, *To Future Gardens*, 2019

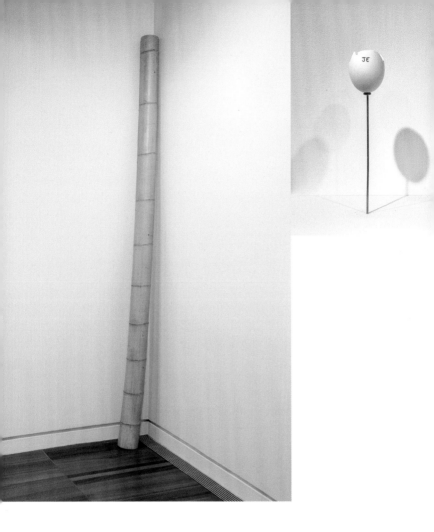

41 Lani Maestro, *well/being*, 2019
42 Katherine Melançon, *Revolutions Start at Home II*, 2019
43 Celia Perrin Sidarous, *Blue vessel,* 2019

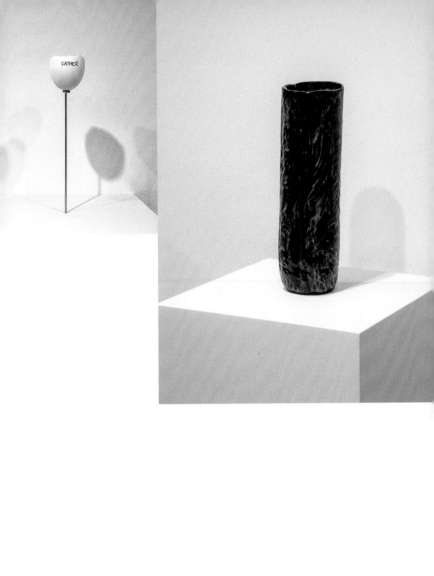

44 Mathieu Beauséjour, *Gallon-bide. Un gallon d'eau potable par personne par jour / Gallon-gut. One gallon of potable water per person per day*, 2019
45 Geoffrey Farmer, *A fold in time that makes an eye*, 1992–2019
46 Bill Burns, *A Picture About Love and Affection Between Species*, 2019

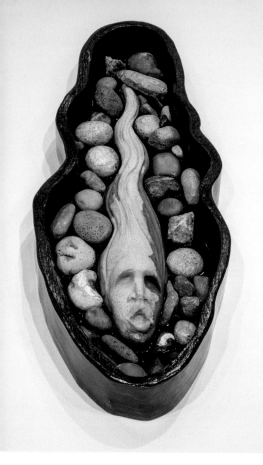

47 Shelley Niro, *OUCH*, 2019
48 Dominique Blain, *KA WINAK NIPI*, 2019
49 Marigold Santos, *Of flow, of consonance*, 2019
50 Vue d'installation de *Of a Grapefruit*, une exposition dans l'exposition, organisée par Caroline Andrieux /
 Installation view of *Of a Grapefruit*, an exhibition within the exhibition, curated by Caroline Andrieux

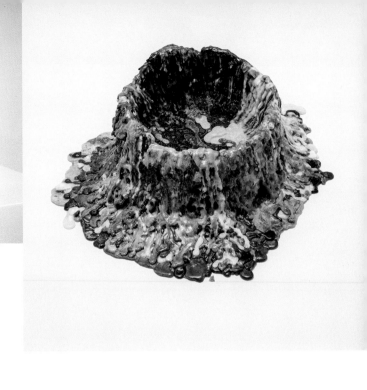

Chronologie

Timeline

Une liste chronologique non exhaustive des projets d'art collaboratifs de Yoko Ono et de John Lennon

A non-exhaustive, chronological listing of collaborative art projects by Yoko Ono and John Lennon

1967 1968 1969

→ 11.10–14.11
Yoko Ono: Half-A-Wind, galerie
Lisson, Londres
Cette exposition solo des
travaux de Yoko inclut la
première collaboration entre
John et Yoko, *Air Bottles*.

Yoko Ono: Half-A-Wind exhibi-
tion at London's Lisson Gallery
This solo exhibition of Yoko's
work included John and Yoko's
first collaboration, *Air Bottles*.

→ 15.06
ACORN EVENT
 Yoko et John plantent deux
glands, l'un tourné vers l'est,
l'autre vers l'ouest, dans le jardin
de la cathédrale de Coventry
en Angleterre, dans le cadre de
la première exposition nationale
de sculpture. Les graines
symbolisaient leur souhait en
faveur de la paix dans le monde.

ACORN EVENT
 Yoko and John plant two
acorns, one facing east, the other
facing west, in the garden of
Coventry Cathedral, England,
during the First National Sculpture
Exhibition. The seeds represented
their wish for world peace.

→ 11.11
Sortie américaine de l'album
Unfinished Music No. 1: Two Virgins

US release of the album
Unfinished Music No. 1: Two Virgins

→ 20.03
John et Yoko se marient au
consulat britannique à Gibraltar.

John and Yoko wed at the British
Consulate in Gibraltar.

→ 25–31.03
Bed-in pour la paix à Amsterdam,
suite 902 de l'hôtel Hilton à
Amsterdam

Amsterdam Bed-In for Peace,
Suite 902 of the Amsterdam
Hilton Hotel

→ 25.05
Toronto
 John, Yoko et sa fille Kyoko,
ainsi que Derek Taylor,
se détournent de New York
et passent la journée à l'hôtel
King Edward de Toronto.
Ils tiennent une conférence
de presse et s'enquièrent
d'un endroit au Canada où ils
peuvent tenir un second *bed-in*.

Toronto
 John, Yoko and her daughter,
Kyoko, along with Derek Taylor,
are diverted from New York to
Toronto, where they spend the
day at the King Edward Hotel.
They hold a press conference and
seek advice on where in Canada
to do the second Bed-In.

→ 26.05
Sortie américaine de l'album
*Unfinished Music No. 2: Life with
the Lions*

US release of the album
*Unfinished Music No. 2: Life with
the Lions*

Bed-in → Montréal 1969

→ 26.05–02.06
Yoko, John, Kyoko et Derek Taylor quittent l'hôtel King Edward à Toronto dans l'après-midi. Ils sont escortés jusqu'à une limousine qui les attend dans le stationnement souterrain de l'hôtel, où ils sont aussitôt encerclés par leurs admirateurs. Ils montent dans l'après-midi à bord d'un avion à destination de Montréal.

Ils arrivent à Montréal tard dans la soirée à l'aéroport de Dorval. Ils se rendent à l'hôtel Le Reine Elizabeth en taxi et s'installent dans la suite 1742, mais ils utilisent aussi les suites 1738, 1740 et 1744 comme espaces de travail et pour dormir.

Au cours des huit jours suivants, ils reçoivent des journalistes, des célébrités et des activistes locaux, et des admirateurs qui leur offrent des cadeaux.

Yoko, John, Kyoko and Derek Taylor leave the King Edward Hotel in Toronto in the afternoon. They are escorted to a limousine waiting in the hotel's underground parking, where they are swarmed by fans. They board a plane bound for Montreal in the afternoon.

They arrive in Montreal late in the evening, landing at Dorval Airport. They go to the Queen Elizabeth Hotel by taxi and take up residency in Suite 1742, also making use of Suites 1738, 1740 and 1744 as working and sleeping spaces.

Over the next eight days, they receive journalists, celebrities and local activists, as well as fans bearing gifts.

→ 30.05
Le single *The Ballad of John and Yoko* est sorti. Enregistré en avril 1969, c'était le 17ᵉ et dernier single britannique Nᵒ 1 des Beatles.

Release of the single *The Ballad of John and Yoko*
Recorded in April 1969, this would be the 17th and final UK no. 1 single for The Beatles.

→ 01.06
André Perry enregistre John et Yoko chantant « Give Peace A Chance » et « Remember Love » dans la suite d'hôtel.

André Perry records John and Yoko performing "Give Peace A Chance" and "Remember Love" in the hotel suite.

→ 02.06
André Perry livre les enregistrements approuvés par John et Yoko. Le *bed-in* de Montréal prend fin. John, Yoko, sa fille Kyoko et Derek Taylor quittent l'hôtel pour Ottawa pour le *Séminaire sur la paix dans le monde* à l'Université d'Ottawa, organisé par Allan Rock.

André Perry delivers the recordings, which are approved by John and Yoko. The *Montreal Bed-In* comes to an end. John, Yoko, her daughter Kyoko and Derek Taylor leave the hotel for Ottawa for the *Seminar on World Peace* at the University of Ottawa, organised by Allan Rock.

→ 03.06
Séminaire sur la paix dans le monde John et Yoko participent au *Séminaire sur la paix dans le monde* à l'Université d'Ottawa.

Seminar on World Peace John and Yoko take part in the *Seminar on World Peace* at the University of Ottawa.

→ Mi-avril/Mid-April
John et Yoko lancent *ACORN PEACE* en envoyant 96 lettres avec des paquets de glands aux leaders partout dans le monde.

John and Yoko launch *ACORN PEACE*, mailing out 96 letters with packages of acorns to leaders all over the world.

→ 07.07
Sortie américaine du single « Give Peace A Chance » et « Remember Love »

US release of the single "Give Peace A Chance" and "Remember Love"

→ 20.10
Sortie américaine de l'album *Wedding Album*

US release of the album *Wedding Album*

1970

1971

→ Décembre/December
John et Yoko retournent au Canada et s'installent secrètement à la ferme de Ronnie et Wanda Hawkins, près de Toronto. Ils se rendent à Ottawa et participent à une conférence de presse portant sur un festival de musique pour la paix prévu pour l'été et y rencontrent le Premier ministre Pierre Trudeau.

John and Yoko return to Canada and secretly stay at Ronnie and Wanda Hawkins' farm just outside Toronto. They travel to Ottawa for a press conference on a music festival for peace planned for the summer. While in Ottawa, they meet Prime Minister Pierre Trudeau.

→ 12.12
Sortie américaine de l'album *Live Peace in Toronto 1969*, enregistré le 13 septembre 1969 au stade Varsity, Toronto.

US release of the album *Live Peace in Toronto 1969*, recorded September 13, 1969 at Varsity Stadium, Toronto.

→ 15.12
John et Yoko lancent la campagne pour la paix WAR IS OVER avec des projets d'affiches et de panneaux publicitaires dans des villes partout à travers le monde.

John and Yoko launch the WAR IS OVER peace campaign with poster and billboard projects in cities all over the world.

→ 23.12
John et Yoko rencontrent le premier ministre Pierre Trudeau.

John and Yoko meet Prime Minister Pierre Trudeau.

→ 15.01–15.02
Ritchie Yorke et Ronnie Hawkins, les émissaires de John et Yoko pour la paix, lancent une campagne pour la paix WAR IS OVER de cinq semaines qui les emmène dans douze villes du monde.

Ritchie Yorke and Ronnie Hawkins, John and Yoko's emissaries for peace, depart for a five-week WAR IS OVER peace campaign that takes them to twelve cities around the world.

→ 09.09
Sortie américaine de l'album *Imagine*

US release of the album *Imagine*

→ 01.12
Sortie américaine du single «Happy Xmas (War Is Over)» et «Listen, The Snow Is Falling»

US release of the single "Happy Xmas (War Is Over)" and "Listen, the Snow Is Falling"

1972

→ 12.06
Sortie américaine de l'album
Sometime in New York City

US release of the album
Sometime in New York City

1973

→ 01.04
John et Yoko publient
la *Déclaration de Nutopia*.

John and Yoko announce
the *Declaration of Nutopia*.

1980

→ 15.11
Sortie américaine de l'album
Double Fantasy

US release of the album
Double Fantasy

1981

→ 06.01
Sortie américaine du single
« Walking on Thin Ice »

US release of the single
"Walking on Thin Ice"

1983

→ 05.12
Sortie américaine de
l'album parlé *Heart Play:
Unfinished Dialogue*

US release of the spoken
word album *Heart Play:
Unfinished Dialogue*

1984

→ 27.01
Sortie américaine posthume
de l'album *Milk and Honey*

US posthumous release
of the album *Milk and Honey*

2007

→ 09.10
Yoko Ono lance
IMAGINE PEACE TOWER.

Yoko Ono launches
IMAGINE PEACE TOWER.

2009

→ 02.05
Yoko Ono lance la seconde édition
de *ACORN PEACE* à l'occasion de
son 40ᵉ anniversaire.

Yoko Ono launches a second
edition of *ACORN PEACE* on its
40th anniversary.

2019–

Yoko Ono continue de créer, de
publier, d'enregistrer et d'exposer
ses œuvres en solo, tandis que
celles réalisées en collaboration
avec John durent et touchent
chaque jour de nouveaux publics.

Yoko Ono continues to create,
publish, record and exhibit her
solo works, while those made
collaboratively with John endure
and reach new audiences every day.

Alexandra Munroe, « Spirit of YES: The Art and Life of Yoko Ono », dans Alexandra Munroe et Jon Hendricks, *YES YOKO ONO*, New York, Harry N. Abrams, 2000, p. 10–37.

Le mariage
de Yoko à John
donna une nouvelle
dimension à son
art profondément
philosophique. Elle s'était
toujours consacrée
à la transformation de la
conscience au moyen du
langage et de la performance.
[...] Pendant ses années
passées avec John, Yoko élargit
ce concept en un message
de paix social et politique,
qui était lui-même le
résultat logique de cette
sorte d'état méditatif
de conscience corporelle
que ses instructions
permettaient
d'atteindre.

Ono's marriage to Lennon
gave new dimension to
her deeply philosophical
art. She had always been
engaged with transformation of
consciousness via the medium
of language and performance...
Ono's achievement during her
years with Lennon was an
enlargement of that concept
into a social and political
message for peace, itself the
logical outcome of a kind
of meditative state of
bodily awareness that
her instructions
helped induce.

Munroe, Alexandra. "Spirit of YES: The Art and Life of Yoko Ono", in YES YOKO ONO, edited by Alexandra Munroe and Jon Hendricks (New York: Harry N. Abrams, 2000), 32.

L'art de John et de Yoko

The Art of John and Yoko

Cheryl
Sim

Commissaire et directrice
générale, Fondation Phi
pour l'art contemporain

Curator and Managing
Director, Phi Foundation
for Contemporary Art

J'ai grandi dans les banlieues essentiellement blanches et anglo-saxonnes de l'Ontario dans les années 1970 ; j'étais donc très consciente d'être une enfant d'immigrants issus d'une minorité visible, et je rêvais de voir une représentation de moi-même quelque part « dans le monde ». Dans la culture contemporaine, Yoko Ono a été la première à m'offrir l'image d'une femme asiatique forte à qui je pouvais m'associer. Ayant passé les premières années de sa vie à Tokyo de même qu'à San Francisco et à New York, Ono avait une solide compréhension des cultures orientale et occidentale. Cependant, étant perçue comme trop japonaise aux États-Unis et trop américanisée au Japon, elle a été amenée à se questionner sur son identité plurielle, état qu'elle a adroitement canalisé dans sa pratique artistique. Cela se manifeste par la présence importante du pamplemousse dans son œuvre, entre autres dans une nouvelle écrite en 1955, intitulée « A Grapefruit in a World of Park », et une pièce de sa célèbre série d'œuvres à « instructions » basées sur le texte qui en porte le titre. Ono croyait que le pamplemousse était un hybride du citron et de l'orange, ce qu'elle considérait être un véhicule conceptuel approprié grâce auquel elle pouvait explorer l'espace de « l'entre-deux » en tant que source de puissance créatrice. Son éloignement de toute catégorisation facile a favorisé son émancipation et alimenté sa propension à l'indépendance durant toute sa vie et dans tout son art. Évidemment, j'ai d'abord connu Yoko Ono à travers les médias grand public qui, la plupart

Growing up in the predominantly white and Anglo-Saxon suburbs of 1970s Ontario, I was very aware of being the child of visible minority immigrants and longed to see a representation of myself "out there". Yoko Ono was the first person to provide an image of a strong, Asian female in contemporary culture with whom I could find communion. Having spent her early years living in Tokyo as well as in San Francisco and New York, Ono had a firm grasp of Eastern and Western cultures. However, as she was perceived as too Japanese in the United States and too Americanised in Japan, she was compelled to interrogate the multiplicity of her identity, which she deftly channelled through her art practice. A prime example of this can be found in the significant presence of the grapefruit in her work, which includes the 1955 short story "A Grapefruit in a World of Park" and the one-word title of her famous collection of text-based instruction works. Ono believed the grapefruit to be a hybrid of a lemon and an orange, which she found to be a fitting, conceptual vehicle through which to explore the space of "in-betweenness" as a source of creative power. This empowerment through the evasion of easy categorisation would nurture her propensity for independence throughout her life/art. Of course, my early knowledge of Yoko Ono came through mainstream media that more often derided and villainised her, revealing its hegemonic tendency to support and maintain power within

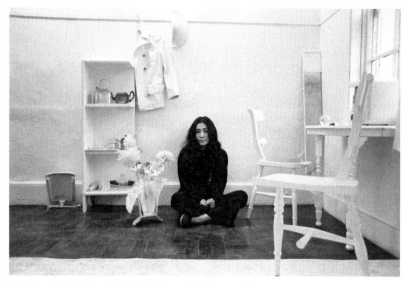

51 Exposition *Yoko Ono: Half-A-Wind Show*, galerie Lisson, Londres. Yoko photographiée dans son œuvre-environnement *Half-A-Room*. Octobre-novembre 1967. Photo : Clay Perry. © Yoko Ono. / The *Yoko Ono: Half-A-Wind Show* exhibition, Lisson Gallery, London. Yoko shown inside her *Half-A-Room* environment piece. October/November 1967. Photo by Clay Perry. © Yoko Ono.

du temps, la tournaient en ridicule et la vilipendaient, mais cela révélait aussi leur tendance hégémonique à maintenir le pouvoir dans les mains de la société patriarcale blanche. Quant à moi, et pour des milliers de femmes comme moi, c'est sa simple présence inébranlable dans la culture contemporaine qui était révolutionnaire. Par son art, elle a créé de multiples points d'entrée grâce auxquels nous pouvions participer, utiliser notre voix et éveiller la force transformatrice de nos esprits.

Dès le début des années 1960, Yoko Ono est reconnue pour son approche singulière qui allie sa formation en composition musicale, en philosophie et en littérature dans une nouvelle forme d'art visuel radical qui déjoue le marché de l'art, fait tomber les frontières entre disciplines artistiques et invite le public à compléter l'œuvre afin qu'elle

the confines of white, patriarchal society. To me, however, and thousands of women like me, it was her sheer, unflinching presence in contemporary culture that was revolutionary in itself. Through her art, she created multiple entry points for us to participate, to use our voices and to engage the transformative power of our minds.

By the early 1960s, Yoko Ono had established herself as an artist, having developed a singular approach that melded her training in music composition, philosophy and literature into a new kind of radical, visual art that thwarted the art market, broke down barriers between artistic disciplines, and invited the viewer to complete the work of art so that it might continue to grow and change. She was well rooted in the avant-garde milieux of New York, London and Tokyo, working

continue à croître et à évoluer. Ono était bien enracinée dans les milieux avant-gardistes de New York, Londres et Tokyo, travaillant et échangeant avec des artistes comme son premier époux Toshi Ichiyanagi, John Cage, Nam June Paik et George Maciunas. Quand John Lennon se rend voir *Unfinished Paintings and Objects*, une exposition individuelle de son travail à la galerie Indica à Londres, en novembre 1966, son langage visuel et son approche conceptuelle ont atteint de nouveaux degrés de sophistication. Ses œuvres à instructions, entièrement basées sur le texte à l'époque de leur présentation au Sōgetsu Art Center en 1962, prennent alors la forme d'itérations basées sur l'objet et font appel à une palette complè-tement blanche, au Plexiglas transparent ainsi qu'à des objets trouvés et tirés du quotidien. Les œuvres marquantes *Painting to Hammer a Nail*, *Ceiling Painting* et *White Chess Set* font toutes partie de l'exposition à l'Indica, la plus ambitieuse d'Ono jusque-là. La poésie, le caractère ludique et la rigueur concep-tuelle de l'œuvre d'Ono n'échappent pas à Lennon. Selon de nombreuses sources, il visite l'exposition le jour précédant son ouverture officielle. Ono n'apprécie pas qu'il plante un clou dans la toile vierge avant l'ouverture, et lui demande donc de payer cinq shillings pour chaque clou enfoncé avec un marteau. Il réplique avec l'idée de payer cinq shillings imaginaires pour enfoncer un clou imaginaire. Lennon a ce commentaire célèbre : « Nos regards se sont croisés et elle a compris et j'ai compris[1]. » De plus, il est frappé par *Ceiling Painting* et soulagé par la positi-vité du mot « YES » vu à travers une loupe après avoir gravi un escabeau. Ces moments créent un lien entre eux

and exchanging ideas with artists such as first husband Toshi Ichiyanagi, John Cage, Nam June Paik and George Maciunas. By the time John Lennon came to see *Unfinished Paintings and Objects*, a solo exhibition of her work at the Indica Gallery in London in November of 1966, her visual language and conceptual approach had reached new levels of fruition. Her instruction works, which were entirely text-based when presented at the Sōgetsu Art Center in 1962, had evolved into object-based iterations that featured the use of an all-white palette, transparent Plexiglas and the use of found and everyday objects. Seminal works such as *Painting to Hammer a Nail*, *Ceiling Painting* and *White Chess Set* were all part of the Indica exhibition, which was her most ambitious to date. The poetics, playfulness and concep-tual rigour of Ono's work was not lost on Lennon. According to a number of sources, he visited the exhibition the day before its official opening. Ono was not keen that he hammer a nail into the blank canvas prior to the opening, but proposed that he pay five shillings for each nail hammered. He responded with the idea that he pay her five imaginary shillings to hammer in one imaginary nail. As Lennon has famously recounted, "we locked eyes and she got it and I got it".[1] Lennon was further struck by *Ceiling Painting* and relieved by the positivity of seeing the word "YES" through a magnifying glass after climbing to the top of the tall ladder. These moments created a bond between them that would blossom into one of the greatest love stories and art collaborations of the twentieth century.

The second part of the *LIBERTÉ CONQUÉRANTE/GROWING FREEDOM*

qui va s'épanouir et devenir l'une des plus grandes histoires d'amour et de collaboration artistique du XXᵉ siècle.

La deuxième partie de l'exposition *LIBERTÉ CONQUÉRANTE/GROWING FREEDOM*, intitulée *L'art de John et de Yoko*, a été présentée dans l'espace satellite de la Fondation, au 465 de la rue Saint-Jean. Originalement, elle devait porter sur le *bed-in* de Montréal d'Ono et de Lennon, une façon d'en célébrer le 50ᵉ anniversaire et d'explorer son impact durable non seulement comme événement historique, mais aussi comme projet performatif enraciné dans un activisme sociopolitique. À mesure que je me suis intéressée à la profondeur et à la portée de l'œuvre qu'ils ont créé ensemble, j'ai jugé important de souligner que leur union transcendait le mariage pour occuper leurs vies en tant qu'artistes ayant mis de côté leurs egos individuels pour réaliser une vaste gamme d'œuvres prenant plusieurs formes, dont la performance, la sculpture, le cinéma, l'édition de livres, la musique en direct et enregistrée, les panneaux d'affichage et les projets d'art postal. Comme ils l'ont expliqué dans de nombreuses interviews, Ono et Lennon voulaient que leur travail soit engagé dans un but commun, et pour chacun d'eux ce but était la paix. La célébrité de vedette pop de Lennon agirait comme locomotive pour que leur art rejoigne le grand public, un art ancré dans le ludisme, l'espoir et un désir de liberté pour tous les êtres. Un autre aspect mis de l'avant par cette exposition a consisté à démontrer que ces œuvres ont été profondément nourries par les principes de l'imagination, de l'action et de la participation propres à la pratique artistique d'Ono, tel que l'illustrent les

exhibition, subtitled *The Art of John and Yoko*, was presented at the Foundation's second space at 465 Saint-Jean Street. The original idea was to focus on Ono and Lennon's *Montreal Bed-In* as a way to commemorate its fiftieth anniversary and to explore its lasting impact not only as a historical event but as a performance-based project rooted in social and political activism. As I became immersed in the depth and breadth of the work they did together, it became important to underscore that their union transcended marriage to occupy their lives as two artists, who put their individual egos aside to make a wide range of works that took on many forms including performance, sculpture, films, books, live and recorded music, poster campaigns and mail art projects. As both Ono and Lennon have explained in numerous interviews, they wanted their work to be engaged with a common goal and, for both of them, it was peace. His pop-music fame would provide the locomotive for their art to reach a mass audience—an art rooted in playfulness, hope and the desire for the freedom of all beings. Another contention of this exhibition was to show that these works were deeply informed by the tenets of imagination, action and participation that issued from Ono's art practice. The *Bagism* performances, the methodology of *ACORN PEACE* and the philosophy behind the work *Air Bottles* offer key examples. Thirdly, this exhibition gave us the opportunity to appreciate with the benefit of time, how Ono and Lennon were not only collaborating on projects, they were engaged in an art practice that was exciting and revolutionary and, by extension, threatening to the dominant

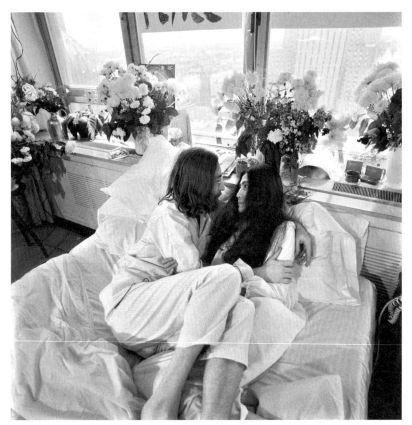

52 John Lennon et Yoko Ono entrelacés au *bed-in* de Montréal, 1969. Photo tirée des archives de Gerry Deiter. Avec l'aimable autorisation de Joan E. Athey. / John Lennon and Yoko Ono entwined, *Montreal Bed-In*, 1969. Photo from the Gerry Deiter Archive. Courtesy Joan E. Athey.

performances *Bagism*, la méthodologie du projet *Acorn* et la philosophie qui sous-tend l'œuvre *Air Bottles*. Par ailleurs, cette exposition nous a donné l'occasion d'apprécier, avec le recul du temps, qu'Ono et Lennon ne faisaient pas que collaborer à des projets ; ils étaient engagés dans une pratique artistique stimulante et révolutionnaire et, par extension, menaçante pour l'ordre sociétal dominant ainsi que pour l'ordre établi artistique. De plus, en réunissant

societal order as well as the art establishment. Furthermore, we hoped that by gathering all of these works together under this rubric, we might see how Ono and Lennon made a huge contribution to an aesthetics of peace.

Inspired by the importance of action and communication in their work, this part of the exhibition also aimed to privilege listening and the voice through a collective gesture. Visitors were offered a pair of headphones

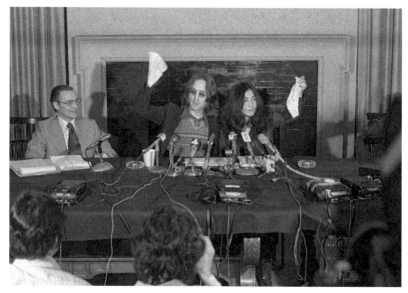

53 John et Yoko procèdent à la *Déclaration de Nutopia* le 1er avril 1973, à New York. Ils font flotter le drapeau blanc de Nutopia. Photo : Bob Gruen. © Bob Gruen. / John and Yoko announce the *Declaration of Nutopia*, April 1, 1973, New York. They are waving the white flag of Nutopia. Photo by Bob Gruen. © Bob Gruen.

toutes ces œuvres sous cette rubrique, nous espérions mettre en valeur l'immense contribution d'Ono et de Lennon à une esthétique de la paix.

Inspirée par l'importance de l'action et de la communication dans leur travail, cette partie de l'exposition visait également à privilégier l'écoute et la voix à travers un geste collectif. Lorsqu'ils entraient dans le hall de la galerie, les visiteurs se voyaient offrir une paire d'écouteurs qu'ils étaient invités à brancher sur les murs et dans le mobilier spécialement conçu afin d'écouter les vidéos, les projets musicaux et les voix de gens qui partageaient géné-reusement leurs récits de participation aux projets d'Ono et de Lennon. Les enregistrements de ces participantes et participants constituent un matériau original et précieux dans cette expo-sition, et contribuent à une meilleure

as they entered the gallery lobby, and were invited to plug into the various jacks on the walls and in special furniture in order to listen to the video pieces, music projects and the voices of people who generously shared their stories of partici-pation in Ono and Lennon's projects. The recordings of these participants generated original and precious material for this exhibition, which contributes to a wider understanding of the reception of works such as the *Montreal Bed-In* and the *War Is Over* peace tour. Through the action of "plugging in", especially where there were multiple jacks to listen to one source, we hoped to further infuse the exhibition experience with Ono and Lennon's relational tenden-cies of play and connection, as visitors would link to each other through art.

The first room of the exhibition was a space of welcome offering a place

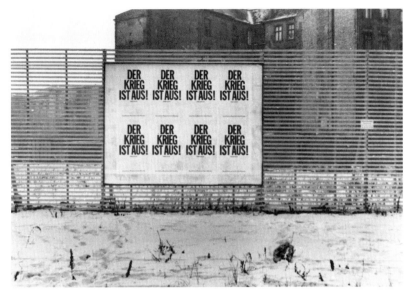

54 Berlin. Campagne de panneaux d'affichage « WAR IS OVER! if you want it » de John Lennon et Yoko Ono dans douze villes à travers le monde. Décembre 1969. © Yoko Ono. / Berlin. John Lennon and Yoko Ono's "WAR IS OVER! if you want it" billboard campaign in twelve cities worldwide. December 1969. © Yoko Ono.

compréhension de la réception de projets comme le *bed-in* de Montréal et la tournée pour la paix *War Is Over*. Avec le geste de « brancher », surtout lorsqu'il y avait plusieurs prises pour écouter une source, nous souhaitions enrichir l'expérience de l'exposition et nous rapprocher des tendances relationnelles de jeu et de connexion d'Ono et de Lennon, puisque les visiteurs seraient connectés par l'art.

La première salle de l'exposition était un espace de bienvenue où l'on pouvait s'asseoir, réfléchir, se détendre et partager avec les autres. Cette salle a aussi accueilli plusieurs événements publics, entre autres des concerts, des conférences, des cours de yoga et un atelier conçu par l'artiste montréalaise karen elaine spencer, en collaboration avec le Département de l'éducation et de l'engagement

to sit, reflect, relax and share with others. This room also hosted a number of public events including concerts, talks, yoga classes and a workshop conceived by Montreal artist karen elaine spencer in collaboration with the Foundation's Education and Public Engagement Department. Two *Wish Trees* punctuated the space and a chronology of works in the show displayed on the wall to give viewers a mind map of what they would encounter in the body of the exhibition. Occupying an entire wall was a photo mural of John and Yoko taken during one of their first performance-based actions, *ACORN EVENT*, which took place in Coventry, England, in June 1968 as part of the National Sculpture Exhibition. The image shows Ono and Lennon planting two acorns on the grounds of Coventry Cathedral,

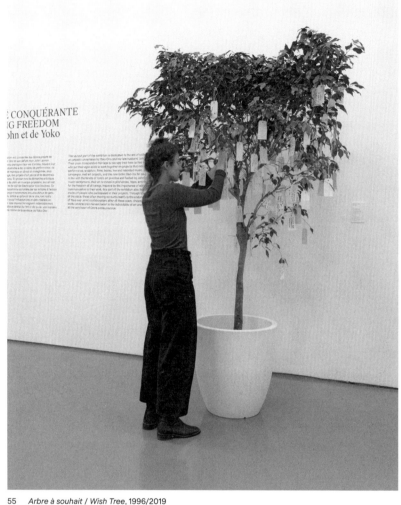

55 *Arbre à souhait / Wish Tree*, 1996/2019

public de la Fondation. Deux *Arbres à souhait* ponctuaient l'espace, de même qu'une chronologie murale des œuvres présentées afin d'offrir aux visiteurs une carte mentale de ce qu'ils allaient croiser dans l'exposition. Un mur entier était occupé par une photographie de John et de Yoko prise durant l'une de leurs premières actions performatives, *ACORN EVENT*, qui s'est déroulée à Coventry (Angleterre) en juin 1968 dans le cadre de la National Sculpture Exhibition. L'image montre Ono et Lennon en train de planter deux glands sur le terrain de la cathédrale de Coventry qui fut bombardée durant la Seconde Guerre mondiale. L'acte de planter de ces semences à l'est et à l'ouest du jardin est l'un des nombreux exemples de collaboration entre Ono et Lennon qui exploitaient les possibilités offertes par leur union. Derrière eux, sur la photo, se trouve une œuvre sculpturale consistant en un banc blanc et rond, qui a aussi servi d'inspiration à un élément scénographique majeur dans notre exposition.

Dans la deuxième salle, le public était plongé dans le contexte historique, social et politique de la fin des années 1960 grâce à une installation vidéo à trois canaux créée par l'artiste montréalais George Fok. Une rafale d'images habilement travaillées du mouvement des droits civiques, du mouvement des femmes, de la Révolution tranquille au Québec, de la guerre du Vietnam et des manifestations qu'ils ont suscitées illustraient l'agitation et l'esprit révolutionnaire des années 1960. Ces images d'actualités étaient émaillées de photos et de clips tirés des archives personnelles d'Ono et de Lennon, nous conviant dans leur univers.

which had been bombed during the Second World War. The act of planting these seeds in easterly and westerly positions within the garden is one of the many examples of Ono and Lennon's collaborations that celebrated the possibilities presented by their union. Behind them in the photo is a sculptural work consisting of a round, white bench, which also provided inspiration for a key scenographic element of this exhibition.

The second room immersed the viewer into the historical, social and political context of the late 1960s through a three-channel video installation created by Montreal artist George Fok. A skilfully crafted flurry of images from the civil rights movement, women's movement, Quebec's Quiet Revolution, the Vietnam War and the protests it spawned illustrated the turmoil and revolutionary spirit of the 1960s. These newsreel images were interspersed with photos and clips from Ono and Lennon's personal archive, inviting us into their universe.

The next space featured a chapter called *Early Collaborations* and started with photographs from Yoko Ono's *Half-A-Wind* exhibition presented in 1967 at Lisson Gallery in London. Within this exhibition was the first presentation of her installation work *Half-A-Room*, comprised of a room filled with household objects and furniture painted white and cut in half. To complete the pieces, Lennon suggested she put the other halves in glass bottles. Yoko loved the idea, which manifested as *Air Bottles*, a series of empty glass jars with handwritten labels. This is considered the first artistic collaboration between Ono and Lennon, acknowledged through the writing of

56 *Half-a-Chair (Object)*, de Yoko Ono, 1967. *Half-a-Chair (Air Bottle)*, de Yoko Ono et John Lennon. De l'exposition *Yoko Ono: This Is Not Here*, avec l'artiste invité John Lennon, Everson Museum, Syracuse, New York, 1971. Photo : Iain Macmillan. © Yoko Ono. / *Half-a-Chair (Object)*, by Yoko Ono, 1967. *Half-a-Chair (Air Bottle)*, by Yoko Ono and John Lennon. From the exhibition *Yoko Ono: This Is Not Here*, with guest artist John Lennon, Everson Museum, Syracuse, New York, 1971. Photo by Iain Macmillan. © Yoko Ono.

Le chapitre suivant, intitulé *Premières collaborations*, commençait par des photographies de l'exposition *Half-A-Wind* de Yoko Ono, présentée en 1967 à la galerie Lisson de Londres. Cette exposition comprenait la première version de son installation *Half-A-Room*, composée d'une pièce remplie d'objets ménagers et de meubles peints en blanc et coupés en deux. Pour compléter

the initials "J.L." underneath each bottle. Following this were three of their album works, *Unfinished Music No. 1: Two Virgins, The Wedding Album* and *Unfinished Music No. 2: Life with the Lions*, which visitors could listen by plugging in their headphones. These projects of experimental and improvised music provide key examples of their fearless and fervent affirmation

le tout, Lennon a suggéré à Ono de mettre les autres moitiés dans des bouteilles en verre. Elle a aimé l'idée et l'a concrétisée avec *Air Bottles*, une série de bocaux en verre vides et dotés d'étiquettes manuscrites. Cette œuvre est considérée comme la première collaboration artistique entre Ono et Lennon, ce qu'atteste l'inscription des initiales « J.L. » sous chaque bocal. Suivaient trois de leurs albums que le public pouvait écouter en branchant leurs écouteurs : *Unfinished Music No. 1: Two Virgins*, *The Wedding Album* et *Unfinished Music No. 2: Life with the Lions*. Ces projets de musique expérimentale improvisée sont des exemples majeurs de leur affirmation intrépide et ardente de l'indivisibilité de l'art et de la vie. Une présentation du concept qui sous-tend la série de performances *Bagism* venait clore cette section. Cette œuvre ludique sur la «communication totale», inspirée d'une œuvre antérieure d'Ono intitulée *Bag Piece* (1964), était illustrée par une photo de la performance des deux artistes à Vienne, en 1968, et par une interview écrite accordée à Jeff Burger.

La section suivante de l'exposition se penchait sur le *bed-in* d'Amsterdam au moyen de photographies et de répliques des affiches « HAIR PIECE » et « BED PIECE » créées par John et Yoko lors de cette première performance «lune de miel», présentée après leur mariage à Gibraltar le 20 mars 1969. Le *bed-in d'Amsterdam*, tenu à l'hôtel Hilton du 25 au 31 mars, constitue le premier événement d'envergure organisé par le couple pour répandre un message de paix dans le monde. Après une vaine tentative de deuxième *bed-in* dans les Bahamas, John et Yoko

57 *Half-a-Cupboard Air Bottle*, de Yoko Ono et John Lennon, 1967. Tirée de l'exposition *Yoko Ono: Half-A-Wind Show*, galerie Lisson, Londres. Photo : Michael Sirianni. © Yoko Ono. / *Half-a-Cupboard Air Bottle*, by Yoko Ono and John Lennon, 1967. From the exhibition *Yoko Ono: Half-A-Wind Show*, Lisson Gallery, London. Photo by Michael Sirianni. © Yoko Ono.

of the indivisibility of art and life. To close this section was a presentation of the concept and performance series *Bagism*. This playful work about "total communication" grew out of Ono's earlier work *Bag Piece* (1964) and was illustrated through a photo from their 1968 performance in Vienna and a written interview with Jeff Burger.

The next section of the exhibition looked at the *Amsterdam Bed-In* through photos and replicas of the HAIR PEACE and BED PEACE posters created by John and Yoko at this first performative "honeymoon" work, presented after their wedding in Gibraltar on March 20, 1969. Held at the Hilton Hotel, the *Amsterdam Bed-In* took place from March 25 to 31 and was the couple's

58 En attendant d'entrer dans la suite 1742. Photo tirée des archives de Gerry Deiter. Avec l'aimable autorisation de Joan E. Athey. / Waiting to get into Suite 1742. Photo from the Gerry Deiter Archive. Courtesy Joan E. Athey.

espèrent refaire le coup à New York. Mais quand Lennon se voit refuser l'entrée aux États-Unis en raison d'une accusation précédente de possession de marijuana, le couple s'envole vers Toronto, où le Canada leur accorde un visa de dix jours. La section intitulée *Escale à Toronto* présentait cet arrêt de 24 heures à l'aide de photos de leurs rencontres avec la presse et avec Jerry Levitan, l'adolescent de 14 ans qui s'est fait passer pour un journaliste et est arrivé à obtenir un entretien qui allait changer sa vie et donner lieu, plusieurs années plus tard, à deux films d'animation acclamés, soit *I Met the Walrus* (2009) et *My Hometown* (2011), également présentés dans l'exposition. On pouvait aussi écouter le récit que

first attempt at a large-scale event to spread the message of world peace.

After an abandoned attempt at a second Bed-In in the Bahamas, the couple hoped to try again in New York City. But when Lennon was denied entry to the United States due to a previous charge of marijuana possession, they flew to Toronto in neighbouring Canada, where they were granted a ten-day visa. This section, called *The Toronto Stop-Off*, looks at this 24-hour period through photos from their meetings with the press and their encounter with 14-year-old Jerry Levitan, who disguised himself as a journalist and managed to get a story that would change his life and, in later years, generate two acclaimed animated films: *I Met the*

fait Levitan de cette expérience en branchant ses écouteurs dans le banc inspiré de Coventry.

Le chapitre suivant de l'exposition racontait l'histoire du *bed-in* de Montréal, qui s'est déroulé à l'hôtel Le Reine Elizabeth du 26 mai au 2 juin 1969. Sur un mur, une sélection de photographies de Gerry Deiter donnait un aperçu des événements quotidiens du *bed-in*. Étaient également présentés des dessins originaux et des répliques des affiches qui tapissaient les fenêtres et les murs de la suite 1742. Un mur spécial de classeurs, en référence à ceux d'Ono et de Lennon dans les bureaux de Studio One Productions à New York, servait de dispositif pour la présentation d'artéfacts, de documents et de portraits de personnes clés du *bed-in* de Montréal, comme le groom Tony Lashta et l'agent de presse des Beatles, Derek Taylor. En branchant leurs écouteurs dans le banc inspiré de Coventry, les visiteurs pouvaient écouter les récits de Christine Kemp, Gilles Gougeon, Francine V. Jones et Richard Glanville-Brown, qui ont tous participé au *bed-in* de Montréal. Une salle d'écoute spéciale a été créée en hommage à André Perry, qui a entrepris la tâche ardue d'enregistrer « Give Peace A Chance » et « Remember Love ». L'objectif de cette multiplicité de voix était de brosser un portrait de ce projet historique à travers les mots de gens ordinaires touchés par un événement extraordinaire.

Le documentaire expérimental *BED PEACE* a été présenté sous forme d'installation filmique dans une salle spécialement conçue. Créé par Ono et Lennon, ce long métrage a été réalisé à partir de séquences tournées par Nic Knowland durant

Walrus (2009) and *My Hometown* (2011), also presented in the exhibition. Levitan's account of that experience could also be listened to by plugging into the Coventry-inspired bench.

The next chapter of the exhibition chronicled the *Montreal Bed-In*, which took place at the Queen Elizabeth Hotel from May 26 to June 2, 1969. On one wall, a selection of photos by Gerry Deiter provided a sense of the day-to-day events of the Bed-In. The original and replicated drawings that were displayed on the windows and walls of suite 1742 were also on display. A special wall of filing cabinets that referenced those in Ono and Lennon's Studio One Productions offices in New York provided a presentation device for artefacts, documents and profiles of key people at the *Montreal Bed-In*, such as bellboy Tony Lashta and Beatles publicist Derek Taylor. By plugging into the Coventry-inspired bench, visitors could listen to the stories of Christine Kemp, Gilles Gougeon, Francine V. Jones and Richard Glanville-Brown, who all participated in the *Montreal Bed-In*. A special listening room was created to pay homage to André Perry, who undertook the difficult task of recording "Give Peace A Chance" and "Remember Love". It was hoped that this multiplicity of voices would present a portrait of this historic project through the words of regular people touched by an extraordinary event.

In a specially created room, the experimental documentary work *BED PEACE* was presented as a film installation. Created by Ono and Lennon, this feature-length work was made from footage shot by Nic Knowland at the *Amsterdam Bed-In*, *Montreal Bed-In* and the *Seminar on World Peace* in Ottawa.

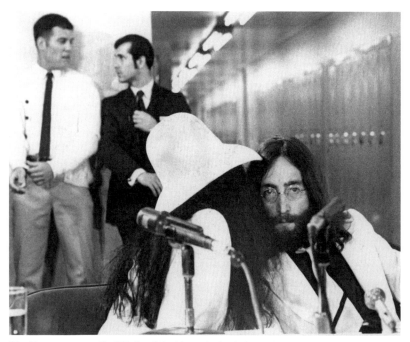

59 Un message tranquille, 1969. Avec l'aimable autorisation d'Allan Rock. / A quiet message. 1969. Courtesy Allan Rock.

le *bed-in* d'Amsterdam, le *bed-in* de Montréal et le *Séminaire sur la paix dans le monde* à Ottawa. Par son style impressionniste et fragmenté, le film donne un aperçu de ce qu'Ono considère maintenant comme une performance².

La partie suivante de l'exposition couvrait une sélection d'œuvres et d'événements postérieurs au *bed-in*, à commencer par le *Séminaire sur la paix dans le monde*, tenu à l'Université d'Ottawa immédiatement après le *bed-in* de Montréal le 3 juin 1969. Le président de l'association étudiante, Allan Rock, avait convaincu Derek Taylor de lui permettre de présenter l'idée d'un séminaire académique à Ono et à Lennon³. À Montréal, il a persuadé le couple d'y participer,

Through its impressionistic and fragmented style, the film gives viewers access to the *feel* of what Ono now considers a performance work.²

The following part of the exhibition covered a selection of post-Bed-In works and events, starting with the *Seminar on World Peace* held at the University of Ottawa directly after the *Montreal Bed-In* on June 3, 1969. Student association president Allan Rock persuaded Derek Taylor to allow him to present the idea of an academic seminar to Ono and Lennon. In Montreal, he convinced the couple to join under the pretext that Prime Minister Trudeau might also be present. Rock then quickly assembled a panel of guests including actor Bruno Gerussi, history

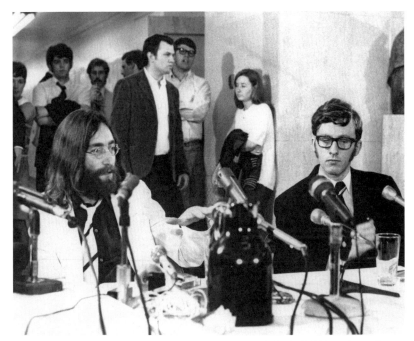

60 John expose son point de vue, 1969. Avec l'aimable autorisation d'Allan Rock. / John makes a point, 1969. Courtesy of Allan Rock.

prétextant que le premier ministre Trudeau pourrait y être présent. Rock a par la suite réuni un panel d'invités, dont l'acteur Bruno Gerussi, le professeur d'histoire Colin Wells et l'étudiante Alexis Blanchette. Après l'événement, Rock a emmené Ono et Lennon faire un tour d'Ottawa et leur a suggéré de se rendre à la résidence des Trudeau, située au 24, promenade Sussex. Après que la gouvernante leur eut expliqué que Trudeau était à l'extérieur, le couple a laissé une note manuscrite. Des photos et des séquences de film inédites offertes par Allan Rock illustraient cet événement.

Les projets de musique qu'Ono et Lennon ont réalisés conjointement étaient également présentés dans

professor Colin Wells and student Alexis Blanchette. After the event, Rock took Ono and Lennon on a tour of Ottawa and suggested they go to Trudeau's residence at 24 Sussex Drive. After the housekeeper explained that Trudeau was out of town, the couple left a hand-written note. Never-before-seen photos and film footage offered by Allan Rock illustrated this event.

A presentation of Ono and Lennon's collaborative music projects was also presented in this space: *Live Peace in Toronto 1969*, "Happy Xmas (War Is Over)" (1971), *Imagine* (1971), *Some Time in New York City* (1973), *Double Fantasy* (1980), *Heart Play: Unfinished Dialogue* (1983), *Milk and Honey* (1984) and "Walking on Thin Ice" (1981), Yoko Ono's

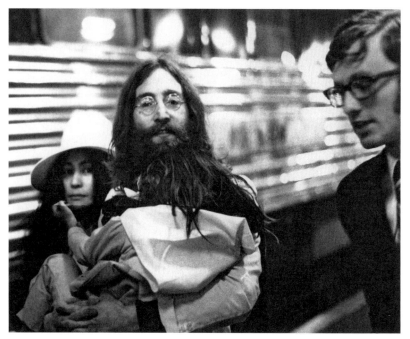

61 Gare, tard le soir, 1969. Avec l'aimable autorisation d'Allan Rock. / Train station, late evening. 1969.
 Courtesy Allan Rock.

cet espace : *Live Peace in Toronto 1969*, «Happy Xmas (War Is Over)» (1971), *Imagine* (1971), *Some Time in New York* (1973), *Double Fantasy* (1980), *Heart Play: Unfinished Dialogue* (1983), *Milk and Honey* (1984) et «Walking on Thin Ice» (1981), le simple de Yoko Ono sur lequel John Lennon joue de la guitare. Une salle d'écoute équipée de deux tables tournantes et de vinyles était également mise à la disposition des visiteurs.

En décembre 1969, John et Yoko sont revenus au Canada pour annoncer un projet de festival de la paix et rencontrer enfin le premier ministre Pierre Elliott Trudeau. Cette section de l'exposition proposait des photos, des séquences de film et la lettre originale expédiée par Lennon et Ono

single on which John Lennon played guitar. This display was accompanied by a listening station equipped with two turntables and vinyl LPs available to the visitor to select and play.

In December 1969, John and Yoko returned to Canada to announce plans for a peace festival and to finally meet Prime Minister Pierre Trudeau. This section of the exhibition offered photos, film footage and the original letter sent by Lennon and Ono to the Prime Minister's Office to confirm their meeting. To keep this visit top secret, friend and rock journalist Ritchie Yorke arranged to have the couple stay with rockabilly musician Ronnie Hawkins and his wife Wanda on their farm in Mississauga, Ontario.

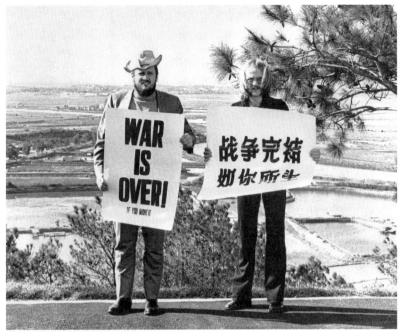

62 Ronnie Hawkins et Ritchie Yorke apportent le message au passage frontalier de Lok Ma Chau, 1969.
Avec l'aimable autorisation de Minnie Yorke pour le Ritchie Yorke Project. / Ronnie Hawkins and
Ritchie Yorke take the message to the Lok Ma Chau border crossing, 1969. Courtesy Minnie Yorke for
the Ritchie Yorke Project.

au bureau du premier ministre pour
confirmer leur rencontre. Pour que cette
visite demeure confidentielle, Ritchie
Yorke, ami et journaliste rock, avait logé
le couple à la ferme du musicien rocka-
billy Ronnie Hawkins et de son épouse
Wanda, à Mississauga en Ontario.

À la fin de 1969, Ono et Lennon ont
lancé leur campagne de panneaux
d'affichage *War Is Over*, présentée dans
de nombreuses villes à travers le
monde. La campagne a pris la forme de
publicités dans divers médias – affiches,
prospectus, publicités dans les journaux
et à la télévision – qui rappelaient
l'utilisation des annonces par Ono et
le mode de diffusion d'œuvres comme
Morning Piece (1964). Cette partie
de l'exposition présentait des points

In late 1969, Ono and Lennon launched
their *War Is Over* poster campaign,
presented in cities all over the world.
The campaign took the form of adver-
tisements across a range of media—
posters, handbills, newspaper ads and
television spots—reminiscent of Ono's
use of announcements and an existing
distribution system in works such
as *Morning Piece* (1964). This part of
the exhibition presented views of the
campaign in New York, Toronto, Paris,
London, Rome and Berlin. Alongside
the photos, a handwritten letter from
teenager Deborah Lynne Kermon,
in which she expresses her concern
for world peace, describes the actions
she had taken and asks what more
she can do.

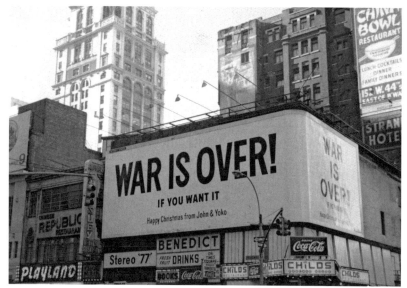

63 Times Square, New York. Campagne de panneaux d'affichage « WAR IS OVER! if you want it » de John Lennon et Yoko Ono dans douze villes à travers le monde. Décembre 1969. © Yoko Ono. / Times Square, New York. John Lennon and Yoko Ono's "WAR IS OVER! if you want it" billboard campaign in twelve cities worldwide. December 1969. © Yoko Ono.

de vue de la campagne à New York, Toronto, Londres, Rome et Berlin. À côté des photos, une lettre manuscrite de l'adolescente Deborah Lynne Kermon, dans laquelle elle exprime son inquiétude pour la paix dans le monde, décrit les gestes qu'elle a posés et demande ce qu'elle peut faire de plus.

Après la campagne de panneaux d'affichage *War Is Over*, Yorke et Hawkins ont participé à la *War Is Over Peace Tour* en janvier 1970, en tant qu'émissaires d'Ono et de Lennon pour la paix. En cinq semaines, ils ont visité treize villes à travers le monde, arborant des affiches de *War Is Over* et organisant des conférences de presse. À Lok Ma Chau (Hong Kong), Yorke et Hawkins ont franchi la frontière de

Further to the *War Is Over* poster campaign, Yorke and Hawkins embarked on the War Is Over Peace Tour in January 1970, as Ono and Lennon's emissaries. In five weeks, they visited thirteen cities around the globe, displaying *War Is Over* posters and holding press conferences. At Lok Ma Chau, Hong Kong, Yorke and Hawkins crossed the border from Hong Kong into communist China to display the *War Is Over* signs in English and Chinese. They were quickly surrounded by Red Guards and warned they would be shot if they did not leave immediately. Presented in the exhibition were newspaper clippings, a photocopy of their exhausting itinerary, photos and the two original signs displayed at the Lok Ma Chau border.

la Chine communiste pour y mettre des pancartes de *War Is Over* en anglais et en chinois. Ils ont été rapidement encerclés par des gardes rouges et prévenus qu'ils seraient abattus s'ils ne se retiraient pas sur-le-champ. L'exposition présentait des coupures de journaux, une photocopie de leur itinéraire épuisant, des photos et les deux pancartes originales affichées à la frontière de Lok Ma Chau.

Dans la dernière partie de l'exposition, le public pouvait prendre connaissance du projet *ACORN PEACE* (1969/2009), qui consiste en l'envoi de glands accompagnés de lettres aux leaders du monde, leur demandant de planter des semences au nom de la paix. Une première édition a été lancée en avril 1969, et Ono en a réalisé une deuxième en 2009 pour célébrer le 40ᵉ anniversaire du projet. Des photographies et un contenant de glands de l'édition 2009, de même qu'une copie de la lettre d'accompagnement au président américain d'alors, Barack Obama, illustraient le projet.

Grâce au tablettes électroniques mises à leur disposition, les visiteurs étaient invités à découvrir le site Web de *IMAGINE PEACE TOWER* (2007), un exemple des projets artistiques en cours d'Ono visant à promouvoir la paix. Cette œuvre d'art extérieure, située sur l'île de Viðey à Reykjavík, en Islande, se compose d'une tour lumineuse, élancée et scintillante, dont émanent la sagesse, la guérison et la joie. Elle est allumée tous les ans à partir du 9 octobre, date de naissance de Lennon, jusqu'au 8 décembre, jour de son décès.

L'exposition se concluait par la présentation de *Nutopia* (1973), le projet de John et de Yoko pour un pays libre,

In the last section of the exhibition, visitors encountered *ACORN PEACE* (1969/2009), which entailed the mailing of acorns with letters to world leaders, asking them to plant seeds in the name of peace. A first edition was launched in April 1969, and Ono made a second edition in 2009 to celebrate the project's fortieth anniversary. Photos and a container of acorns from the 2009 edition, along with a copy of the accompanying letter to US President Barack Obama, illustrated this project.

To offer visitors an example of Ono's ongoing art projects to promote peace, visitors were invited to discover *IMAGINE PEACE TOWER* (2007) through the project's website, presented on an electronic tablet. This outdoor work of art, situated on Viðey Island in Reykjavík, Iceland, is composed of a tall, shimmering tower of lights, which emanates wisdom, healing and joy. *IMAGINE PEACE TOWER* is lit each year from October 9, Lennon's birthday, until December 8, the anniversary of his death.

The exhibition closed with a presentation of *Nutopia* (1973), John and Yoko's proposal for a free country without land, boundaries or passports, where anyone can be a citizen, and whose national flag is a flag of surrender. On display were a photo, by Bob Gruen, of the couple launching the project at a press conference on April Fool's Day and a copy of the *Declaration of Nutopia*. This conceptual country was partly conceived as a response to Ono and Lennon's ongoing immigration problems in the United States, but also resonates with current issues of forced migration and questions around citizenship.

The second part of the exhibition was aimed at demonstrating that Ono

sans territoire, frontière ou passeport, où chacun peut être citoyen ou citoyenne et dont le drapeau national est un drapeau blanc. Étaient présentés une photo de Bob Gruen montrant le couple lançant le projet durant une conférence de presse, un premier avril, ainsi qu'un exemplaire de la *Déclaration de Nutopia*. Ce pays conceptuel a été conçu, en partie, en réaction aux problèmes d'immigration continus d'Ono et de Lennon aux États-Unis, mais il entre aussi en résonance avec les enjeux actuels de migration forcée et de citoyenneté.

La deuxième partie de l'exposition visait à démontrer qu'Ono et Lennon ne travaillaient pas uniquement à des projets collaboratifs. Ils faisaient de l'art. Leur démarche était profondément nourrie et stimulée par les bases de la pratique artistique d'Ono, tandis que la célébrité de Lennon a fourni le carburant nécessaire pour livrer leur message de paix auprès du grand public. Ces initiatives ont grandement contribué à l'essor d'une esthétique de la paix qui a eu un effet et une influence durable sur le public, la culture populaire et les pratiques artistiques contemporaines. Leur art est un art vivant, empreint d'amour et d'esprit révolutionnaire, qui nous rappelle le lien vital qui existe entre notre puissance individuelle et notre force collective.

and Lennon were not only working on collaborative projects. They were making art. Their work was deeply informed and stimulated by the cornerstones of Ono's art practice, and Lennon's fame provided rocket fuel for the delivery of their message of peace to a mass audience. These initiatives have greatly contributed to an aesthetics of peace that had a lasting effect and influence on the public, on popular culture and on contemporary art practices. Their art is a living art of love and revolution that reminds us of the vital connection between our individual and collective power.

1 Alexandra Munroe, « Spirit of Yes: The Art and Life of Yoko Ono », dans Alexandra Munroe et Jon Hendricks (dir.), YES YOKO ONO, New York, Harry N. Abrams, 2000, p. 10–37 [notre traduction].

2 Selon ses réponses à une entrevue par courriel accordée à la Montreal Gazette, le 6 avril 2019.

3 Allan Rock est ensuite devenu avocat et, de 1973 à 1993, a pratiqué le droit civil, commercial et administratif dans un cabinet juridique national de Toronto. Il a été élu au Parlement canadien en 1993, puis réélu en 1997 et 2000. Il a fait partie pendant dix ans du cabinet du premier ministre Jean Chrétien, et s'est vu confier d'importants portefeuilles d'ordre économique et social. Il a été ministre de la Justice et procureur général (1993–1997), ministre de la Santé (1997–2002), ministre de l'Industrie et ministre de l'Infrastructure (2002–2003). En 2008, Allan Rock devenait le 29ᵉ recteur et vice-chancelier de l'Université d'Ottawa, où il a servi deux mandats en qualité de recteur, soit jusqu'en 2016. https://commonlaw.uottawa.ca/fr/personnes/rock-allan

1 Munroe, Alexandra. "Spirit of YES: The Art and Life of Yoko Ono." In YES YOKO ONO, edited by Alexandra Munroe and Jon Hendricks (New York: Harry N. Abrams, 2000), 10–37.

2 From her responses to an email interview with the Montreal Gazette, April 5, 2019.

3 Allan Rock went on to become a lawyer in civil, administrative and commercial litigation from 1973 to 1993 with a national law firm in Toronto. He was elected to the Canadian Parliament in 1993 and re-elected in 1997 and 2000. He served for that decade as a senior minister in the government of Prime Minister Chrétien, in both social and economic portfolios. He was Minister of Justice and Attorney General of Canada (1993–97), Minister of Health (1997–2002) and Minister of Industry and Infrastructure (2002–03). In 2008, Allan Rock became the 29th President and Vice Chancellor of the University of Ottawa and completed two terms in 2016. https://commonlaw.uottawa.ca/en/people/rock-allan

Nous avons tous deux tenté de trouver ce que nous avions en commun, un objectif de vie que nous pouvions partager, parce que nous croyions qu'elle ne pouvait jouer du rock avec moi, et que je ne pouvais être avant-gardiste comme elle. C'était faux, mais nous l'ignorions à l'époque. Nous avons donc décidé que ce qui nous unissait, c'était l'amour, et l'amour naît dans la paix. Dès lors, nous nous consacrerions à la paix dans le monde.

—John Lennon

We both tried to find something we had in common, a common goal in life. Because she couldn't rock'n'roll with me and I couldn't avant garde with her. I mean we can, but that's what we thought at the time. So we decided that the thing we had in common was love, and from love comes peace. So we decided to work for world peace.

—John Lennon

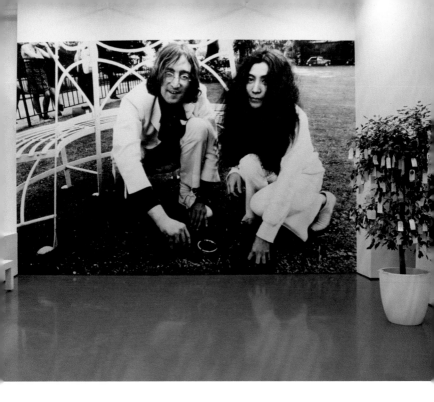

L'art de John et de Yoko, salle d'événements / *The Art of John and Yoko*, event space

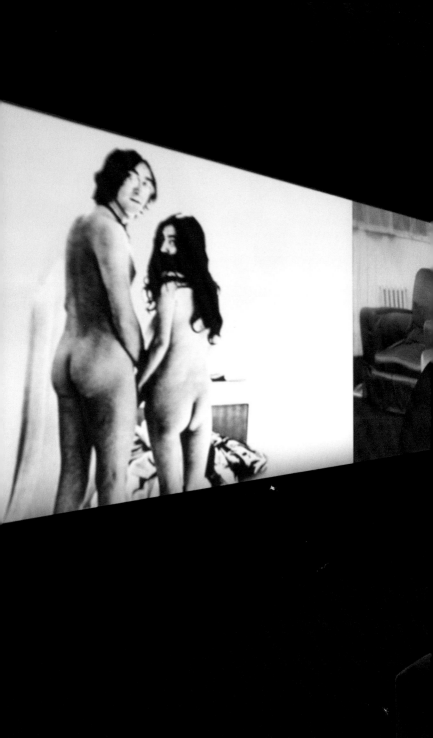

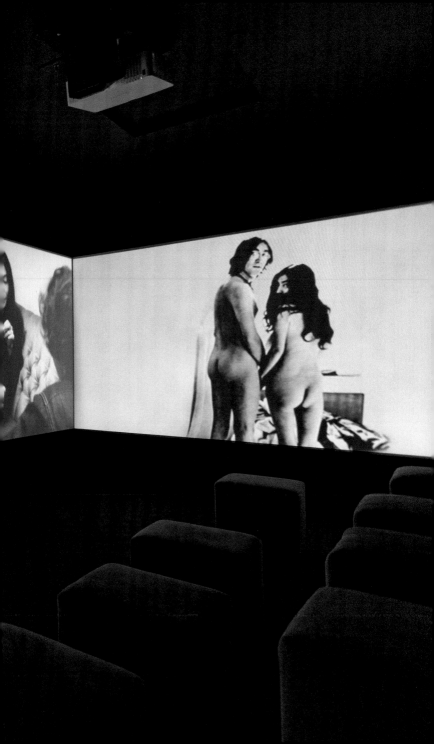

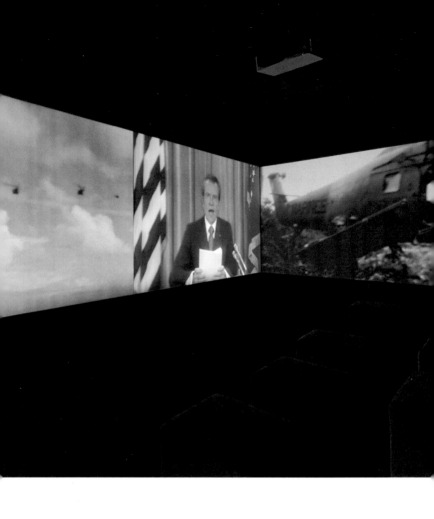

65–66 George Fok, film d'introduction pour / Introductory film to *LIBERTÉ CONQUÉRANTE/GROWING FREEDOM*, 2019

La section *Premières collaborations / Early Collaborations* section

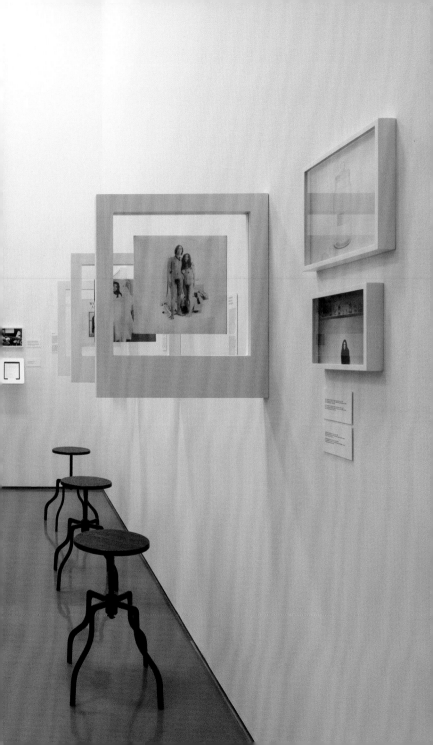

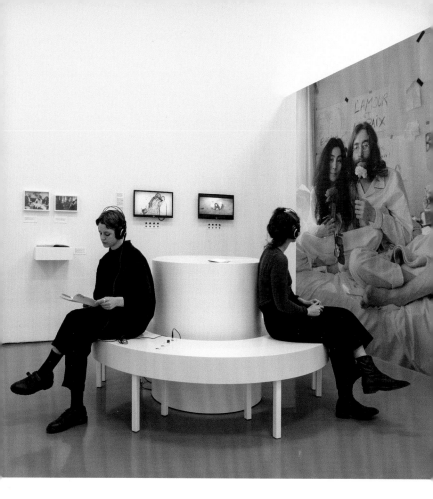

68 Les sections *Bed-in à Amsterdam* et *Premières collaborations / Amsterdam Bed-In* and *Early Collaborations* sections

69 Entretiens avec les participants du *bed-in* à Montréal / Interviews with participants of the *Montreal Bed-In*

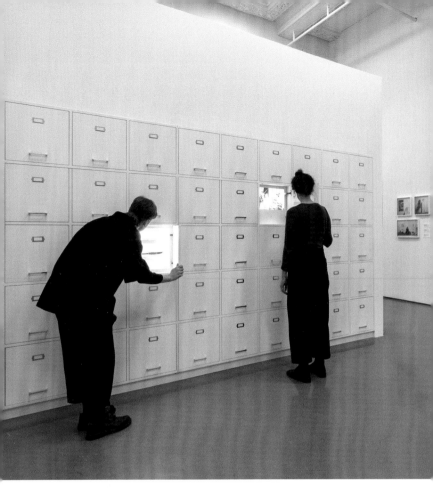

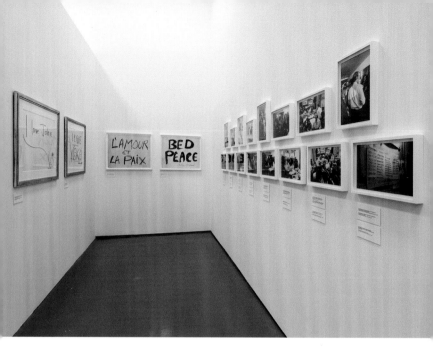

71 La section *Bed-in à Montréal* / *Montreal Bed-In* section

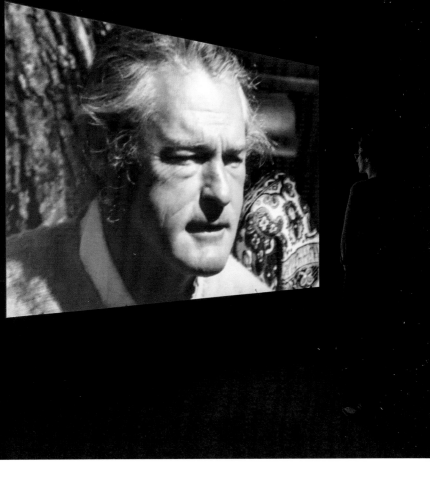

BED PEACE, 1969

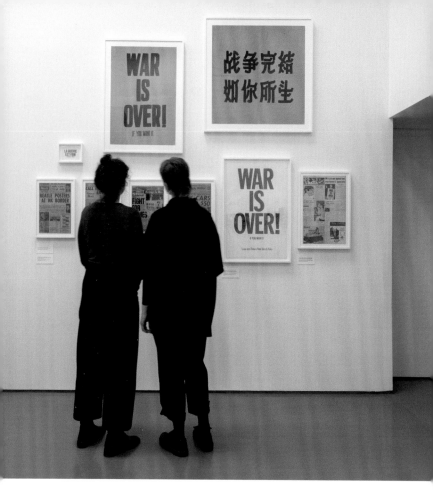

73 La section *La campagne War Is Over!* / *The War Is Over! Campaign* section
74 La section *Projets musicaux* / *Music Projects* section
75 Les sections *Rencontre avec Trudeau* et *Séminaire sur la paix dans le monde* / *Meeting with Trudeau and Seminar on World Peace* sections

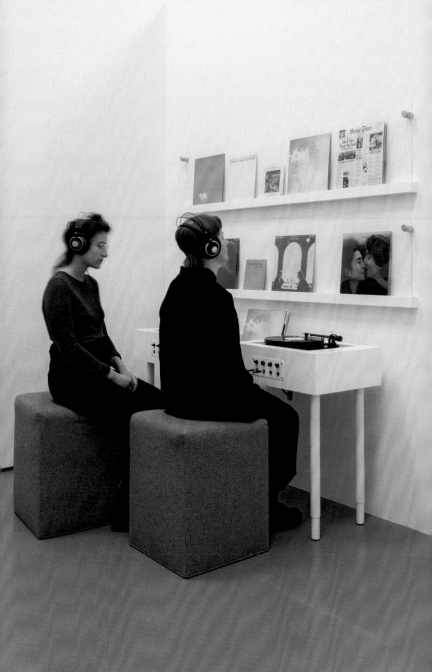

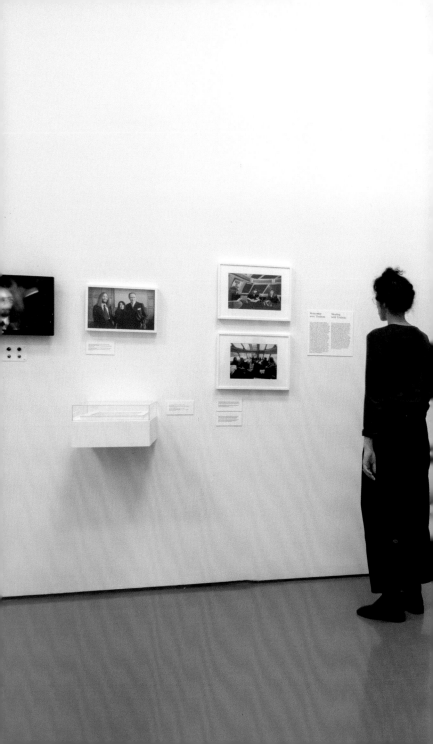

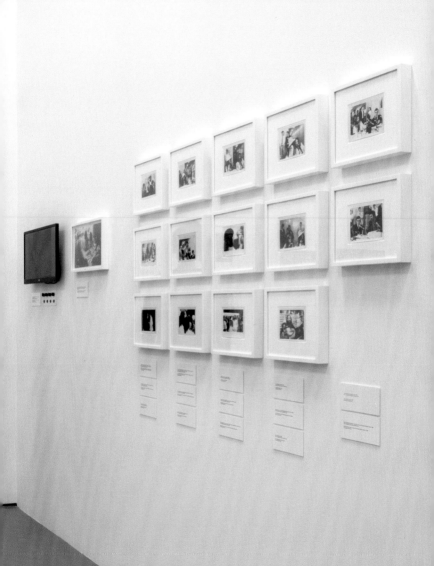

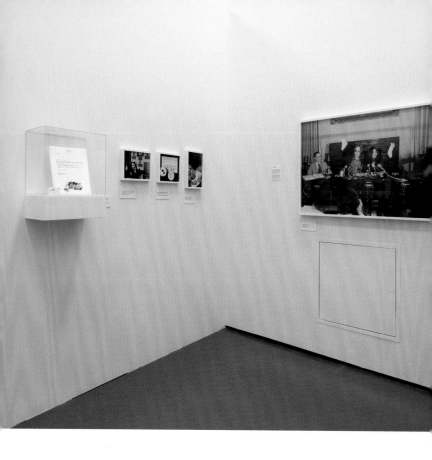

76 Les sections *Rencontre avec Trudeau* et *Séminaire sur la paix dans le monde / Meeting with Trudeau* and *Seminar on World Peace* sections

77 Les sections *ACORN EVENT* et *Nutopia / ACORN EVENT* and *Nutopia* sections

Fragments de temps, fragments de son

Pieces of Time, Pieces of Sound

Naoko Seki

Conservatrice, Musée d'Art contemporain, Tokyo

Curator, Museum of Contemporary Art, Tokyo

1.

En janvier 1939, Yoko Ono commence à suivre la toute première classe du groupe Yōji Seikatsu-dan (littéralement « groupe de vie des enfants en bas âge ») de l'école Jiyū Gakuen, réputée pour son complexe de bâtiments signé Frank Lloyd Wright[1]. C'est là qu'elle découvre une éducation musicale novatrice mêlant la vie et l'art, qui apprend notamment aux élèves à composer une pièce à partir du son d'une horloge[2]. Depuis le milieu des années 1930, cette école dispense à de très jeunes enfants un programme d'enseignement musical guidé par le principe de l'« oreille absolue ». Les élèves y sont encouragés à apprécier autant les sons de la vie quotidienne que ceux des instruments de musique[3]. Cela se situe bien avant qu'Ono entre en 1950 à l'université qui l'initiera aux tendances musicales américaines.

Durant les années 1930, de nombreuses expériences artistiques ont pour théâtre Tokyo, où Ono passe son enfance. Plusieurs ont lieu à Jiyū Gakuen, où sa mère a aussi étudié[4]. Les nouvelles tendances artistiques et musicales arrivent au Japon depuis l'Europe. La famille Ono est liée par alliance à Anna Bubnova (1890–1979), une violoniste russe venue au Japon en 1918, et sa sœur aînée Varvara Bubnova (1886–1983), également artiste et arrivée au Japon en 1922. Le père d'Ono, Eisuke, et son frère aîné Shun'ichi ont traduit les textes de Varvara sur le constructivisme russe[5]. Un autre oncle, Yūji, qui est peintre, a étudié la littérature française aux États-Unis, et a travaillé

1.

In January 1939, Yoko Ono entered Jiyū Gakuen, known for its building complex designed by Frank Lloyd Wright, as part of the school's inaugural class of the Yōji Seikatsu-dan (literally "Infants Life Group"). It was at this school where she came into contact with an innovative music education that merged life and art, in which students were taught, for example, to make a composition based on the sound of a clock. This was a part of the school's engagement with early music education informed by the principle of "perfect pitch", begun in the mid-1930s. Students were encouraged to appreciate everyday sounds as much as those of musical instruments. This was long before she entered college in 1950 and began learning about American musical trends.

In the 1930s, Tokyo, where Ono spent her childhood years, saw numerous artistic experiments. Jiyū Gakuen, where her mother had also studied, was but one such place. The latest artistic and musical trends were introduced from Europe. The Ono family was related by marriage to Anna Bubnova (1890–1979), a Russian violinist who came to Japan in 1918, and her elder sister and an artist Varvara Bubnova (1886–1983), who arrived in Japan in 1922. Ono's father Eisuke and his elder brother Shun'ichi translated Varvara's texts on Russian Constructivism. Another uncle and a painter, Yūji, studied French literature in the US and, upon his return to Japan, became active as an art journalist (under the name of Saisho Tokuji). It was this front line of modernism in Tokyo

comme journaliste d'art (sous le nom de Saisho Tokuji) à son retour au Japon. Cette situation de Tokyo à l'avant-garde du modernisme nourrira la philosophie d'Ono en faveur de l'exploration de nouvelles formes d'art au fur et à mesure de l'évolution de la société. L'artiste a récemment rappelé que « la Russie était beaucoup plus proche qu'elle ne l'est maintenant[6] ».

Les recherches sur le travail d'Ono prennent souvent comme point de départ les États-Unis vers le milieu des années 1950, en interprétant sa carrière dans le contexte des mouvements artistiques de l'amérique de l'après-guerre. Notre intention est plutôt d'étudier l'œuvre d'Ono dans le contexte de la ville de Tokyo. Nous réexaminerons en particulier la manière dont l'art conceptuel singulier développé par l'artiste à Tokyo durant les années 1960 a d'abord pris forme par le biais de la carte postale, trouvant sa cristallisation dans l'une de ses œuvres majeures, *Grapefruit*, ainsi que dans *Cough Piece*, une pièce sonore directement inspirée par un chapitre de ce livre intitulé « Music ».

2.

Après la fin de la Seconde Guerre mondiale, Ono étudie à l'école pour filles de Gakushūin (communément appelée la Peers' School, l'école des pairs) et devient la première élève à étudier la philosophie à son collège. En 1952, elle écrit un texte pour une revue d'école, intitulé « Soundless Music » (musique silencieuse), qui n'est pas publié car jugé trop long pour un poème et trop court pour un roman. La même année, elle crée *An Invisible Flower*, un livre composé d'un texte anglais et d'images. Le texte poétique dépeint

that nurtured Ono's philosophy that one should explore new ways of art as society changes. She recently recalled, "Russia was far closer than it is now."

Studies of Ono's work are frequently grounded in the US of the mid-1950s and interpret her career against the background of the artistic movements of postwar America. This paper, however, will instead consider Ono's work within the context of the city of Tokyo. In particular, it will reconsider how the artist's unique brand of conceptual artwork developed in 1960s Tokyo primarily through the medium of the postcard, reaching its crystallisation with one of the artist's most important works, *Grapefruit*, and also the tape work *Cough Piece*, which developed from the "Music" chapter featured in that book.

2.

After the end of the Second World War, Ono went to the girls' school of Gakushūin (known as the Peers' School) and became the first female student to study philosophy at its college. In 1952, she wrote a text, "Soundless Music," intended for a school magazine but not published in it as it was deemed too long for poetry and too short for a novel. In the same year, she created *An Invisible Flower*, a book consisting of an English text and images. The poetic text depicts an invisible flower whose scent travels over a field, a valley and a mountain, blown by the wind. The images in pastel and colour pencil hover between abstraction and representation. Interestingly, aside from her awareness of olfactory and visual senses, she cast her gaze upon the passage of time and the workings of nature, portraying sunlight, darkness and calm. One page,

une fleur invisible dont l'odeur parcourt un champ, une vallée et une montagne balayés par le vent. Les images au pastel et au crayon de couleur oscillent entre abstraction et figuration. Fait intéressant, en plus d'exprimer sa conscience des sens olfactif et visuel, Ono y jette un regard sur le passage du temps et le fonctionnement de la nature, décrivant la lumière du soleil, les ténèbres et le calme. Une page marquée « One Early Dawn » décrit le soleil qui borde l'horizon et se détache sur le ciel naissant où les nuances de jaune et d'orangé se mêlent de manière complexe. Annonciateur de *Morning Piece*, ce passage révèle son intérêt croissant pour le moment transitoire entre la nuit noire et l'aube qui marque un nouveau jour dans notre conscience quotidienne.

La même année, Ono quitte Tokyo pour New York avec sa famille. Elle passe sa vingtaine aux États-Unis avant de revenir à Tokyo en mars 1962 en tant qu'artiste de l'avant-garde. À New York, outre une série d'événements avant-gardistes organisés dans son loft avec La Monte Young, elle donne un concert au Carnegie Recital Hall et présente une exposition d'art dans une galerie dirigée par George Maciunas, le futur fondateur de Fluxus. Saluée par les critiques de l'avant-garde américaine, Ono donne un concert au Sōgetsu Art Center, dans le quartier Aoyama de Tokyo, en mai 1962, peu de temps après son retour au Japon. Intitulé *Works of Yoko Ono*, il se compose d'événements et de musique présentés dans la salle de concert du centre, ainsi que de poèmes et d'instructions de peinture exposés dans le hall d'entrée. En plus des date, heure et lieu habituels, son programme énumère les titres

marked as "One Early Dawn," depicts the sun close to the horizon against the dawning sky in which yellow and orange shades mingle in a complex manner. Pointing to her future *Morning Piece*, it intimates her emerging interest in the transitory moment, from the dark night to the dawn, which marks a new day in our everyday consciousness.

That same year, Ono moved from Tokyo to New York with her family. She spent her twenties in the US before returning to Tokyo in March 1962 as an avant-garde artist. In New York, she organised an avant-garde series of events with La Monte Young at her loft, presented a concert at the Carnegie Recital Hall, and had an art exhibition at a gallery run by George Maciunas, the future leader of Fluxus. Having received critical recognition in US avant-garde circles, Ono presented her concert at the Sōgetsu Art Center in the Aoyama section of Tokyo in May 1962, shortly after her return. Titled *Works of Yoko Ono*, it consisted of events and music presented at the Center's hall and poems and *Instructions for Painting* exhibited in its lobby. Its programme listed, together with the customary date, time and venue, the titles of works to be presented, including such events as *A Grapefruit in the World of Park* and *A Piece for Strawberries and Violin* and the "instruction paintings" in the Center's lobby, as well as the names of musicians, artists and critics expected to perform in the concert. It is known from extant examples that this extremely elongated programme could be folded in three to the size of postcard and mailed as an announcement.

The "instruction paintings" shown in the lobby were in essence instructions that Ono had conceived for viewers to

des œuvres présentées, notamment
des événements, tels que *A Grapefruit
in the World of Park* (Un pamplemousse
dans l'univers des parcs) et *A Piece
for Strawberries and Violin* (Pièce pour
fraises et violon), et des « peintures
d'instruction », mais aussi les noms des
musiciens, artistes et critiques dont
une performance est prévue durant
le concert. Les exemplaires conservés
montrent que ce programme au
format allongé à l'extrême pouvait
se plier en trois aux dimensions d'une
carte postale pour se transformer
en annonce envoyée par la poste[7].

Les « peintures d'instructions »
présentées dans le hall d'entrée étaient
essentiellement des instructions qu'Ono
avait conçues de manière à ce que
les spectateurs puissent les construire
en esprit ou en réalité. Elles ont été
transcrites sur papier par Ichiyanagi
Toshi. C'est une approche novatrice
qui transforme le médium traditionnel
de la peinture en une pièce concep-
tuelle ne reposant ni sur des images
ni sur un support pictural matériel.
De même que certains spectateurs
peuvent interpréter différemment ses
peintures dans le hall d'entrée, un
certain nombre d'interprètes qui jouent
ses événements sur scène peuvent
donner leurs propres interprétations
de ses indications. Par conséquent,
certaines variations apparaissent, tandis
qu'une relation fluide entre la scène
et le public se développe. Il arrive que
des personnes inscrites au programme
ne se présentent pas, tandis que
d'autres non inscrites montent sur
scène pour se produire[8]. En un sens,
le programme sert non seulement
d'annonce, mais aussi d'instruction
pouvant être exécutée à la fois
par le public et par les interprètes.

construct in their minds or produce in
reality. They were written on paper by
Ichiyanagi Toshi. It was an innovative
work that transformed the conventional
medium of painting into a conceptual
piece accompanied by neither imagery
nor material paint. Just as individual
viewers might offer varying interpre-
tations to her paintings in the lobby,
a number of performers who performed
her events on the stage might give
their own interpretations to her scores.
As a result, certain variations arose,
while a fluid relationship between the
stage and the audience unfolded.
Some people listed on the programme
did not perform, while others who were
not listed did go on stage to perform.
In a sense, the programme served not
only as an announcement but also
an instruction open for interpretation by
both the audience and the performers.

Ono began writing these instruc-
tions in the 1950s and has continued to
this present day. After the Sōgetsu
concert, she accompanied John Cage
and David Tudor on their concert
tour in Japan that fall. (She not only
performed at their concerts in Tokyo,
Kyoto, Osaka and Sapporo, but also
joined their excursions to Kyoto's
Nanzen-ji Temple and the Ise Shrine.)
In 1963, she sent to her associates
Announcement for Grapefruit, as well
as *Birth Announcement*, introducing
her newly born daughter Kyoko. Her
announcement thus preceded publica-
tion of her book *Grapefruit* by one year.

In January 1964, about half a year
after Kyoko's birth, Ono accepted
an invitation from the Japanese Fluxus-
aligned collective Hi-Red Center to
participate in their performance event
Shelter Plan, held in a guest room
at the Imperial Hotel in Tokyo, and she

Ono a commencé à écrire ces instructions dans les années 1950 et elle le fait encore aujourd'hui. Après le concert de Sōgetsu, elle accompagne John Cage et David Tudor lors de leur tournée au Japon durant cet automne-là. (Elle joue non seulement dans leurs concerts à Tokyo, Kyoto, Osaka et Sapporo, mais participe aussi à leurs excursions au temple Nanzen-ji de Kyoto et au sanctuaire d'Ise.) En 1963, elle envoie à ses associés *Announcement for Grapefruit*, (annonce pour *Grapefruit*), ainsi qu'un faire-part de naissance présentant Kyoko, sa fille nouvellement née. Son annonce précède donc d'un an la publication de son livre *Grapefruit.*

En janvier 1964, environ six mois après la naissance de Kyoko, Ono accepte l'invitation du collectif japonais Hi-Red Center, proche de Fluxus, à participer à leur spectacle *Shelter Plan*, organisé dans une chambre de l'Hôtel Impérial à Tokyo. Ono fait prendre ses mesures pour un abri personnalisé (dans un graphique relatif à cette œuvre, Ono se désigne sous le nom d'« Ono Maria »). Au début de l'été, elle va collaborer avec Nam June Paik, autre participant au Shelter Plan, en l'accompagnant sur scène et en traduisant la brochure. Les deux artistes établissent un lien vital entre la communauté artistique de Tokyo, Hi-Red Center y compris, et le groupe Γluxus à New York.

Au printemps 1964, Ono reprend ses activités dans le contexte urbain de Tokyo, en commençant par *Touch Poem*. Parmi les annonces qui subsistent, figure une phrase manuscrite sur une carte postale de bureau de poste adressée au critique Takiguchi Shūzō[9]. On y lit l'instruction :

had her measurements taken for a personalised shelter (Ono's chart for the work lists her name as "Ono Maria"). Early that summer, she collaborated with Nam June Paik, another *Shelter Plan* participant, performing in his concert and translating for the brochure. The two artists created a vital link between Tokyo artists, including Hi-Red Center, and Fluxus in New York.

In the spring of 1964, Ono resumed activity in Tokyo's urban context, beginning with *Touch Poem*. Among the extant postcard announcements was one handwritten on a post-office postcard and addressed to the critic Takiguchi Shūzō. Its instruction reads:

> The _____th Touch Poem by Yoko Ono at Naiqua Gallery, at 8pm, March 21, Saturday

The underscored part is left blank. Another, in the collection of the artist Hayashi Miyori, is printed on a privately made postcard. Its instruction reads:

> マ"ミ"ム"メ"モ"—Nam June Paik // touch poem no. 3 / yoko ono / place: Nigeria Africa / time: March 33rd, 1964 // wash your hair well before attending.

The former was mailed on the very day of an actual event held at Naiqua Gallery, while the latter referred to an imaginary conceptual event scheduled for an imaginary date on a real but remote continent. Since the latter, the "Nigerian" presentation, is listed as "poem no. 3," we can safely infer that the work was conceived as a series. It is impossible to determine whether Ono intended to hold these events in actuality. The meaning of these works

Le _____ième *Touch Poem* (poème à toucher) par Yoko Ono à la Galerie Naiqua, à 20 heures, le samedi 21 mars

La partie soulignée est laissée en blanc. Une autre annonce, dans la collection de l'artiste Hayashi Miyori, est imprimée sur une carte postale de fabrication personnelle. Son instruction se lit comme suit :

マ"ミ"ム"メ"モ"—Nam June Paik // touch poem n° 3 / yoko ono / lieu : Nigeria Afrique / date : 33 mars 1964 // wash your hair well before attending (bien laver vos cheveux avant de vous y rendre).

La première carte a été envoyée le jour même d'un événement tenu réelle-ment à la galerie Naiqua, tandis que la dernière fait référence à un événement conceptuel imaginaire prévu pour une date imaginaire sur un continent réel, mais lointain. Désignée comme une présentation « nigériane », cette dernière est répertoriée sous « poème n° 3 », ce qui permet de déduire, sans risque de se tromper, que l'œuvre a été conçue comme une série. Il est impossible de déterminer si Ono a alors réellement l'intention d'orga-niser ces événements. Le sens de ces œuvres réside dans la manière dont les récipiendaires de ces cartes, en tant qu'objets physiques, s'appro-prient le concept énigmatique et le moment de l'événement – qu'il soit imaginaire ou réel.

Comme *Touch Poem*, *Fly* a également pour site la galerie Naiqua, localisée au troisième étage d'un bâtiment adjacent à la gare de Shimbashi. L'annonce imprimée sur les cartes postales conservées dit :

rests in how, regardless of whether the event was imaginary or real, by retaining these postcards as physical objects their recipients came to own the event's unfathomable concept and time.

Like *Touch Poem*, *Fly* was also sited at Naiqua Gallery, which was located on the third floor of a building adjacent to the Shimbashi railway station. Its extant postcard announcement, printed in letterpress, says:

FLY / Ono Yoko / Place: Naiqua Gallery / Time: April 25, Saturday, 8 P.M. // Be prepared to fly.

Unsettling and even a little destructive like some other of her works, this instruction was literal: the artist meant people to jump off of a stepladder placed in the gallery.

In late May, when the weather began to hint at summer, Ono presented a two-week event, *9 A.M. to 11 A.M.*, at Naiqua Gallery (first week) and the rooftop of her apartment (second week). The announcement was typed on an A4 paper. Extant examples in the collections of some participants are folded in four into a postcard size. Known today as *Morning Piece*, the event on the one hand critiqued the market system by selling glass shards of milk bottles, each bearing a bit of paper typed with a future date and time; on the other, it asked viewers to exercise their poetic imagination to possess times in future mornings that cannot be possessed. The simple title, which referenced the morning hours, speaks to Ono's attention to shifting times and seasons, as well as her profound insight into everyday life, in which she appreciated the work-ings of nature. This gap between the

FLY / Ono Yoko / Lieu : Naiqua Gallery /
Date : samedi 25 avril, 20 heures //
Be prepared to fly (Soyez prêt à voler)

Déconcertante, voire un peu subversive,
comme certaines de ses œuvres,
cette instruction est à prendre au pied
de la lettre : l'artiste entend faire
sauter les visiteurs depuis un escabeau
placé dans la galerie.

À la fin du mois de mai, alors
que les conditions météorologiques
annoncent l'été, Ono présente un
événement étalé sur deux semaines
et intitulé *9 A.M. to 11 A.M.* (de 9h
à 11h), qui se tient à la galerie Naiqua
(première semaine) et sur le toit de
son appartement (seconde semaine).
L'annonce est tapée à la machine sur
une feuille A4. Plusieurs exemplaires
conservés dans les collections de
certains participants sont pliés en
quatre au format d'une carte postale.
Connu aujourd'hui sous le nom de
Morning Piece, l'événement critique
d'un côté l'économie de marché
en vendant des éclats de verre de
bouteilles de lait, pourvu chacun d'un
morceau de papier dactylographié
portant une date et une heure futures ;
de l'autre, il demande aux spectateurs
d'exercer leur imagination poétique
en vue de posséder des moments
de futurs matins qui ne peuvent être
possédés. La simplicité du titre,
qui fait référence aux heures du matin,
témoigne de l'attention portée par Ono
aux variations d'heures et de saisons,
mais aussi de sa compréhension
profonde de la vie quotidienne qui
la rend sensible aux effets de la nature.
Cet écart entre l'instruction lapidaire,
composée surtout de chiffres, et la
richesse de l'expérience qu'elle
engendre, est au cœur de l'attrait

curt instruction, consisting of little
but numbers, and the richness of the
experience it brought about, makes
Ono's unpretentious conceptualism
so appealing.

In July 1964, Ono presented an
event in a hall in the new Yamaichi Secu-
rities building in Kyoto, followed on the
next day by *Evening till Dawn*, an event
at the Nanzen-ji Temple involving some
50 local participants. It was immediately
after the summer solstice and the sun
rose very early. The proceedings at this
famous Zen temple began at night
when the grounds were dark and silent.
To perform *Touch Piece*, Ono asked the
participants to touch each other. In
the urban context of Tokyo, the morning
was defined as *9 A.M. to 11 A.M.* Here,
in a Zen garden dimly lit by the moon,
morning came early at 4 a.m. Ono thus
merged *Morning Piece* and *Touch
Piece* seamlessly, creating a variation in
consideration of the season and the site.

Ono's prolific activities in Japan
culminated in August that year, after her
Kyoto events. She performed *Farewell
Concert* at the Sōgetsu Art Center, which
had hosted her homecoming recital
two years prior. The announcement
postcard lists the event's subtitle,
*STRIP-TEASE SHOW sprout motional
whisper*, along with the notice that
Grapefruit would be on sale for half price
on the day of the concert. The book
being sold anthologised much of the
work she had produced up to the
summer of 1964, including *Instructions
for Painting*, which she had presented
at Sōgetsu's lobby in 1962, and other
works she had created since. In essence
a self-published volume, *Grapefruit*
carries on its copyright page the publi-
cation date of July 4, the US Independ-
ence Day, and the publisher's name,

qu'exerce le conceptualisme sans prétention d'Ono.

En juillet 1964, Ono présente un événement dans une salle du nouveau siège social de Yamaichi Securities à Kyoto, suivi le lendemain par *Evening till Dawn*, un événement tenu au temple Nanzen-ji auquel prennent part une cinquantaine de participants locaux. Il a lieu juste après le solstice d'été, à un moment où le soleil se lève très tôt. Les événements débutent la nuit dans ce célèbre temple zen, lorsque les lieux sont sombres et silencieux. Pour exécuter *Touch Piece*, Ono demande aux participants de se toucher mutuel-lement. Dans le contexte urbain de Tokyo, la matinée se déroule de 9 heures à 11 heures conformément à son titre (*9 A.M. to 11 A.M.*). Ici, dans un jardin zen faiblement éclairé par la lune, elle débute plus tôt, à 4 heures du matin. Ono fusionne *Morning Piece* et *Touch Piece* de manière fluide, créant une variation en fonction de la saison et du site.

Les activités prolifiques d'Ono au Japon culminent en août de la même année, après les performances présen-tées à Kyoto. Elle donne un concert d'adieu, intitulé *Farewell Concert*, au Sōgetsu Art Center, qui a organisé le récital donné à l'occasion de son retour au pays deux ans auparavant. La carte postale de l'annonce mentionne le sous-titre de l'événement, *STRIP-TEASE SHOW sprout motional whisper*, flanqué d'une note signalant la vente de *Grapefruit* à moitié prix le jour du concert. Le livre offert rassemble une grande partie de ses œuvres produites jusqu'à l'été 1964 – y compris *Instructions for Painting,* qu'elle a présenté dans le hall d'entrée de Sōgetsu en 1962 –, et d'autres œuvres créées

Wunternaum Press. It is known from a Fluxus publication that Maciunas, the Fluxus leader, planned around 1963 to publish anthologies of member artists. Located in Tokyo at that time, Ono sent a typescript of *Grapefruit* on Japanese-style postcards to Maciunas in New York. Of this postcard set, 151 are extant, each dated by the year and the season of production. The fact that she used the postcard format to create a book manuscript in this manner was perhaps informed by the post-card culture of Japan wherein people correspond seasonally, extending the country's ancient tradition.

The postcard served Ono as a key medium in developing her singular conceptualism in Tokyo. Not as private as a sealed letter, the postcard is a semi-open mode of correspondence. Yet it remains private in that it is sent by one individual and received by another. To document her activities in Tokyo, this first edition of *Grapefruit* included the postcard announcements that doubled as instruction cards and prefaced the five chapters of instruc-tions. Also unique to the first edition is the inclusion of Japanese translations. About one third of the English instruc-tions in the volume were translated by Ono into Japanese and printed in no particular order, with English on the left-hand pages and Japanese on the right. Most significantly, even though Ono wrote the English instructions in the imperative mood (e.g., "Fly"), she avoided it in the Japanese translations; instead, she turned the verbs into nouns by attaching a versatile suffix, *koto*. (That is to say, for example, while the instruction "Fly" can be translated as *Tobe* in the imperative mood, she instead turned it into the noun form

depuis. Essentiellement une autopubli-
cation, *Grapefruit* comporte dans la
mention des droits d'auteur la date de
publication du 4 juillet, le jour de l'indé-
pendance des États-Unis, et le nom
de l'éditeur, Wunternaum Press. On sait
par une publication de Fluxus que
Maciunas, le fondateur du mouvement,
avait prévu vers 1963 de publier des
anthologies d'artistes membres. Depuis
Tokyo, où elle réside à cette époque,
Ono a envoyé un manuscrit dactylo-
graphié de *Grapefruit* sur des cartes
postales de style japonais à Maciunas
à New York. Il subsiste 151 cartes
postales de cette série, chacune datée
par année et par saison de production.
Le fait qu'Ono utilise le format de carte
postale pour créer un livre manuscrit
s'inspire peut-être de la culture de la
carte postale au Japon, voulant que les
gens correspondent chaque saison,
une façon pour elle de prolonger cette
tradition ancienne de son pays.

La carte postale a constitué pour
l'artiste un outil essentiel de déve-
lopper à Tokyo sa vision singulière du
conceptualisme. D'un caractère moins
privé qu'une lettre scellée, la carte
postale est un mode de correspondance
semi-ouvert. Pourtant, elle reste privée
dans la mesure où elle circule d'un
individu à l'autre. Pour documenter les
activités menées à Tokyo, cette
première édition de *Grapefruit* planifie
les annonces sous forme de cartes
postales faisant office de cartes
d'instructions et de préface aux cinq
chapitres d'instructions. La première
édition est aussi la seule à comporter
une traduction japonaise. Environ un
tiers des instructions en anglais du
livre sont traduites en japonais par Ono
et imprimées sans ordre particulier,
en anglais sur les pages de gauche et

Tobu koto.) Such a manœuvre obscures
the subject of action, for in English
"Fly" implies "You fly," whereas in this
Japanese construction its subject can
be "I" (herself), as well as others, and
thus function as much as a command
as a reminder in a to-do list. Her trans-
lation was informed by a premise
of Japanese poetry whereby making
a poem means the poet acting it out.
Together with her deployment of the
postcard as her medium of instruction,
this reiterated the artist's intention of
sharing her scores.

At the Sōgetsu Art Center, where
her *Grapefruit* was presented (that is,
sold), Ono presented another of
her signature works, *Cut Piece*, which
was developed from a short text
anthologised in the book. A visualisation
of violent acts, it echoed her spirit
of sharing. That is, she gave (trusted)
her body to the audience instead
of expressing herself in front of them.

3.
"Cough Piece," the second musical work
in the first chapter of *Grapefruit*, was
a set of instructions written in the winter
of 1961. A work of the same title, *Cough
Piece*, was created in 1963, this time
a tape recording. Many of Ono's instruc-
tions, particularly those contained within
the "Music" section of *Grapefruit*, were
performed on stage as part of Ono's
recitals or as Fluxus concerts, but the
filmed recordings of these perfor-
mances on dimly lit stages are few and
far between, and our understanding
of what they were like stems mostly
from a circumscribed number of photo-
graphs and the memories of those
in attendance. We could therefore say
that the *Cough Piece* tape recording
is an extremely rare and valuable work

en japonais sur celles de droite. Il faut souligner que, même si Ono rédige les instructions en anglais à l'impératif (utilisant par exemple le verbe « Fly »), elle évite d'y recourir dans les traductions japonaises ; elle choisit plutôt de transformer les verbes en noms en y attachant un suffixe polyvalent, *koto*. (Par exemple, alors que l'instruction « Fly » peut être traduite par *Tobe* en mode impératif, elle la formule dans une forme nominale, *Tobu koto*.) Une telle manœuvre obscurcit le sujet de l'action, car en anglais « Fly » implique « You fly », alors que dans cette construction japonaise, son sujet peut être aussi bien « je » (désignant elle-même) que d'autres personnes, et donc suggérer aussi bien un ordre qu'un élément d'une liste de choses à faire. Sa traduction s'appuie sur une règle de la poésie japonaise voulant qu'en composant un poème, le poète doive vivre ce qu'il écrit. Tout en exploitant la carte postale comme un moyen d'instruction, l'artiste réitère ici son intention de partager ses indications.

Au Sōgetsu Art Center où *Grapefruit* est présenté (c'est-à-dire vendu), Ono expose une autre de ses œuvres emblématiques, *Cut Piece*, développée au départ d'un court texte repris dans le recueil. Visualisation d'actes violents, cette œuvre fait écho à l'esprit de partage d'Ono, car elle y confie son corps aux spectateurs plutôt que de s'exprimer devant eux.

3.
« Cough Piece », la deuxième pièce musicale du premier chapitre de *Grapefruit*, est un ensemble d'instructions écrites durant l'hiver 1961. Une œuvre au même titre, *Cough Piece*, sera créée en 1963, cette fois sous forme d'un

in that it allows us to get a concrete feel for the kind of experimentations Ono was making with what she described as "music". Nevertheless, with this piece there was not necessarily sufficient consideration given to the structure of the work, or what that structure meant. One of the reasons for this was that the instruction that constitutes the score for *Cough Piece* reads: "Keep coughing a year." Moreover, if someone encountering the recording in a gallery were to listen to the first few minutes of the 32-and-a-half-minute recording, which features just intermittent coughing, they would likely assume that this was all there was, and walk away without having grasped the whole recording.

Dating from the same period as *Cough Piece* is "Laugh Piece," which features the instruction "Keep laughing a week." In comparison to that of "Laugh Piece," then, the set time frame for *Cough Piece* is far longer. Moreover, coughing, while admittedly a physical act involving the stomach and the mouth in a manner similar to laughing, is also a purely physiological reaction that cannot be controlled voluntarily, and bears no relation to language or emotion. In other words, the instruction is notable for being impossible. When this instruction is translated into an actual physical act, the sound produced from the living body, while undoubtedly drawing attention to the presence of people and their breath, is a dry cough sound repeated at intervals, differing in intensity and length, that begins to take on the quality of an "element of sound".

The coughing, repeated in this way, in fact only takes up about a third of the tape's 32-and-a-half minutes. A few minutes into the recording, we begin to hear a rapping noise, as if something

enregistrement sur bande. Quantité d'instructions d'Ono, en particulier celles de la section « Musique » de *Grapefruit*, ont été interprétées sur scène dans le cadre de récitals d'Ono ou de concerts Fluxus, mais les enregistrements filmés de ces performances – sur des scènes faiblement éclairées – sont plutôt rares, et notre compréhension de leur déroulement provient principalement d'un nombre limité de photographies et de souvenirs de personnes présentes à l'époque. On peut donc dire que l'enregistrement sur bande de *Cough Piece* constitue un document extrêmement précieux dans la mesure où il nous permet de comprendre concrètement le type d'expérimentations qu'Ono mène à l'époque avec ce qu'elle décrit comme étant de la « musique ». Dans cette pièce, on a néanmoins accordé trop peu d'attention à la structure de l'œuvre, à l'importance de cette structure. L'une des raisons est que l'instruction sur la trame musicale de *Cough Piece* se lit comme suit : « N'arrêtez pas de tousser pendant un an. » De plus, toute personne découvrant l'œuvre dans une galerie et écoutant les premières minutes de la pièce qui dure au total 32 minutes et demie, mais ne fait entendre qu'une toux intermittente, supposerait probablement que c'est tout ce qu'il y a, et s'éloignerait sans avoir saisi tout l'enregistrement.

Daté de la même époque que *Cough Piece*, « Laugh Piece » donne pour instruction « Continuez de rire pendant une semaine ». Par rapport à celle de « Laugh Piece », la durée fixée pour *Cough Piece* est bien plus longue. De plus, si la toux est bien un acte physique impliquant l'estomac et la bouche de manière similaire

hard like a stone were being struck. About 13 minutes in, this rapping noise begins to alternate with a rubbing sound. These noises of physical connection between objects, such as rapping and rubbing, serve to draw the listeners into a tactile understanding of the space. This recalls the instruction of "Wood Piece" from fall 1963, which reads:

> Use any piece of wood. Make different sounds by using different angles of your hand in hitting it. (a) Make different sounds by hitting different parts of it. (b).

In the last third of the tape, the noises produced by these objects are interspersed at intervals with the coughs produced by the body. With the repetition, the rapping comes to resemble the sound of the woodblocks that people in Japanese towns bang together as they take turns patrolling the neighbourhood during Japan's dry winters in order to remind people of the risk of fire and to ward off crime. The sound of wooden clappers could be construed as a gentle form of communication, through the medium of sound, between those inside the houses and those walking along the street.

Providing the *basso continuo* for this piece are the real sounds of the urban landscape: wind, car horns and steam whistles. In the soundtrack that Ono created for the 1962 film *LOVE*, by video artist Takahiko Iimura, Ono stuck the microphone out of the window and recorded the sounds that she picked up there, the result being a bizarrely intense connection between the behaviour of a man and woman inside the room and the sound of the wind without. In *Cough Piece*, however,

au rire, elle est également une réaction purement physiologique qui ne peut pas être contrôlée volontairement et est sans rapport avec le langage ou les émotions. En d'autres termes, l'instruction donnée frappe par l'impossibilité de sa réalisation. Lorsque cette instruction se traduit dans un acte physique réel, le son produit par le corps vivant, tout en attirant sans aucun doute l'attention sur la présence des personnes et sur leur respiration, est celui produit par une toux sèche répétée à intervalles, dont l'intensité et la durée varient pour devenir une sorte d'« élément sonore ».

Produite ainsi à répétition, la toux n'occupe en fait qu'un tiers des 32 minutes de la bande. Quelques minutes après le début de l'enregistrement, nous commençons à entendre un bruit de percussion, comme si l'on frappait quelque chose d'aussi dur qu'une pierre. Environ 13 minutes plus tard, ce bruit de frappe alterne avec celui d'un frottement. Les bruits de contact physique entre les objets, comme les coups et les frottements, entraînent les auditeurs dans une compréhension tactile de l'espace, rappelant du coup l'instruction de « Wood Piece » créé à l'automne 1963, qui se lit comme suit :

> Utilisez n'importe quel morceau de bois. Faites différents sons en donnant différents angles à votre main pour le frapper. (a) Faites différents sons en frappant ses différentes parties. (b).

Dans le dernier tiers de la bande, les bruits produits par ces objets sont entrecoupés de temps à autre par des quintes de toux issues du corps. À force d'être répétés, les coups frappés se

the impression is more that the coughing, the sound of hard objects being struck and the sounds of the wind and the cars each form their own separate current of sound, with the currents interpenetrating temporally. Also, the boundaries between the person coughing inside the room, the place where the clapper-like object is being sounded, and the urban space outside the window where the wind is blowing and unspecified people are moving about in vehicles, seem to sway and change along with the flow of time.

4.
Cough Piece is an experimental work, meticulously created in order that it might be received by listeners as a perfectly natural recording of three types of sounds happening concurrently. This attempt to record with a tape recorder not extreme sounds, such as silence or screaming, but rather the everyday noises that make up urbanised life, can be thought of as an extension of Ono's music education at the Jiyū Gakuen. Ono's instructions were performed on stage in the early 1960s and shared with the many people in the audience at the time— and they could also be easily recorded onto tape, making them into works of art that could be listened to repeatedly. These experiments were attempts by the artist to listen carefully to her own voice, to distinguish between the faintest of sounds and, through them, to communicate with others.

Translated by Reiko Tomii and Malcolm James

mettent à ressembler au son produit par les blocs de bois que les habitants des villes japonaises entrechoquent lorsqu'ils patrouillent à tour de rôle dans le quartier pendant les hivers secs du Japon pour rappeler aux gens le risque d'incendie et prévenir le crime. Le bruit des marteaux de bois pourrait être interprété comme une forme de communication douce, par le biais du son, entre ceux qui se trouvent à l'intérieur des maisons et ceux qui marchent dans la rue.

4.
La pièce trouve sa basse continue dans les sons réels du paysage urbain : le vent, les coups de klaxon des voitures et les sifflets à vapeur. Dans la bande-son créée par Ono pour le film LOVE, tourné en 1962 par le vidéaste Takahiko Iimura, Ono a sorti le micro par la fenêtre et enregistré les bruits ambiants extérieurs qu'elle pouvait capter sur place ; il en résulte un lien étrangement puissant entre le comportement d'un homme et d'une femme à l'intérieur de la pièce et le bruit du vent à l'extérieur. Dans *Cough Piece* cependant, la toux, le martèlement des objets durs frappés les uns contre les autres et le son du vent et des voitures donnent plutôt l'impression de former chacun leur propre flux acoustique dont les vagues s'interpénètrent dans le temps. En outre, les frontières entre la personne qui tousse à l'intérieur de la pièce, l'endroit où résonne le claquement d'un objet et l'espace urbain à l'extérieur, où le vent souffle et où des personnes anonymes se déplacent dans des véhicules, semblent osciller et se modifier au fil du temps.

Cough Piece est une œuvre expérimentale, créée méticuleusement

de manière à être perçue comme l'enregistrement parfaitement naturel de trois types de sons produits simultanément. Cette tentative d'enregistrer avec un magnétophone, non pas des sons extrêmes comme le silence ou des cris, mais plutôt les bruits de la vie quotidienne composant la vie urbaine, peut être considérée comme le prolongement de l'éducation musicale d'Ono au Jiyū Gakuen. Les instructions d'Ono ont été interprétées sur scène au début des années 1960 et partagées à l'époque avec une nombreuse assistance. Il était aussi facile de les enregistrer sur cassette, ce qui en faisait des œuvres d'art pouvant être écoutées à plusieurs reprises. À travers ces expériences, Ono tente d'écouter attentivement sa propre voix, de distinguer les sons les plus faibles et, par leur intermédiaire, de communiquer avec les autres.

Traduit par : Reiko Tomii, Malcolm James (anglais) et Marine Van Hoof (français)

1 Yoko Ono, « Watashi wa kondo youji seikatsu dan no seito ni narimashita » [Je suis devenue une des élèves du Groupe de vie des enfants en bas âge], *Kodomo no tomo*, vol. 26, n° 3 (mars 1939).

2 Yoko Ono, entretien avec l'auteure, New York, 23 octobre 2014.

3 « Yōji Seikatsu-dan de suru ongaku kyōiku » [Music education at the Infants Life Group (Éducation musicale dans le Groupe de vie des enfants en bas âge)], *Fujin no tomo* 32, n° 9 (août 1938), p. 223–225. Jiyū Gakuen a été fondée par Hani Motoko, une journaliste pionnière, et son mari. À partir de 1935, sous la direction de la pianiste et professeure de musique Sonoda Kiyohide, l'école enseigne la musique aux enfants en bas âge. Le résultat a été présenté au public en juin 1938 lors de l'exposition Infants Life, qui illustrait la volonté de l'école de faire de la musique une expérience de vie marquante pour les très jeunes enfants. Afin de concrétiser cette idée, l'école a créé le groupe Infants Life en janvier 1939, et la musique a occupé une place centrale dans les activités du groupe. Voir Konoe Hidemaro, Sonoda Kiyohide et Hani Motoko, « Ongaku sōkyōiku no mondai o chūshin ni kataru » [Débat centré sur l'enseignement de la musique aux très jeunes enfants], *Fujin no tomo* (octobre 1938), p. 66–72.

4 La mère d'Ono a été engagée comme professeure à Jiyū Gakuen en 1928. Avant son mariage, elle a également étudié la peinture à l'huile avec le peintre Okada Saburōsuke, qui a enseigné la peinture de style occidental aux femmes dans son studio d'enseignement privé.

5 Varvara Bubnova exerçait le métier de peintre en Union Soviétique. À son arrivée, elle a publié « Bijutsu no matsuro ni tsuite » [De la fin de l'art], *Chuō kōron* 8, n° 11 (novembre 1922), sous la direction d'Ono Shun'ichi. Parmi ses œuvres en traduction japonaise, il faut citer : « Gendai ni okeru Roshia kaiga no kisū ni tsuite » [Tendances actuelles de la peinture russe], *Shisō*, n° 13 (octobre 1922), traduit par Ono Eisuke et Ono Shun'ichi; et « Insatsu gamen ni tsuite » [La reproduction de la peinture en estampes], *Mizue*, n° 239 (janvier 1925), traduit par Saisho Tokuji (né Ono Yūji, frère cadet de Shun'ichi). À son retour en Union Soviétique en 1958, Varvara a exposé des estampes, travaillé à la conception de livres et créé des illustrations pour des traductions d'ouvrages littéraires russes (notamment le *Marchand de cercueils* d'Alexandre Pouchkine); elle a enseigné la littérature russe à l'Université Waseda.

6 Ono, entretien.

1 Ono Youko, "Watashi wa kondo youji seikatsu dan no seito ni narimashita" [I have just become a pupil of the Infants Life Group], *Kodomo no tomo* 26, no. 3 (March 1939).

2 Yoko Ono, interview with the author, New York, 23 October 2014.

3 "Yōji Seikatsu-dan de suru ongaku kyōiku" [Music education at the Infants Life Group], *Fujin no tomo* 32, no. 9 (August 1938): 223–25. Jiyū Gakuen was founded by Hani Motoko, a pioneering female journalist, and her husband. From 1935, under the pianist and music educator Sonoda Kiyohide, the school taught early music education. The result was presented to the public in June 1938 at the Infants Life Exhibition, through which the school proposed to nurture the entire lives of small children. In order to put this idea in practice, the school established the Infants Life Group in January 1939, and music occupied a central role in the Group's activities. See Konoe Hidemaro, Sonoda Kiyohide, and Hani Motoko, "Ongaku sōkyōiku no mondai o chūshin ni kataru" [Discussion centring on early music education], *Fujin no tomo* (October 1938): 66–72.

4 Ono's mother was enrolled in Jiyū Gakuen in 1928. Prior to her marriage, she also studied oil painting with the painter Okada Saburōsuke, who taught Western-style painting to women at his private teaching studio.

5 Varvara Bubnova was active in the Soviet Union as a painter. Upon her arrival, she published "Bijutsu no matsuro ni tsuite" [On the end of art], *Chuō kōron* 8, no. 11 (November 1922), under the editorship of Ono Shun'ichi. Her works in Japanese translation include: "Gendai ni okeru Roshia kaiga no kisū ni tsuite" [On today's tendencies in Russian painting], *Shisō*, no. 13 (October 1922), translated by Ono Eisuke and Ono Shun'ichi; and "Insatsu gamen ni tsuite" [On printed painting], *Mizue*, no. 239 (January 1925), translated by Saisho Tokuji (né Ono Yūji, younger brother of Shun'ichi). Until her return to the Soviet Union in 1958, Varvara showed prints, produced book designs and illustrations for Russian literary works in translation (such as Aleksandr Pushkin's "Undertaker") and taught Russian literature at Waseda Uniersity.

6 Ono, interview.

7 The programme shown in this exhibition was sent to the critic Takiguchi Shūzō.

8 Akemoto Utako, listed as a participant on the programme, did not participate on stage. She, too, received the programme with a sprout. Akemoto Utako, interview with the author, Tokyo, 8 September 2015. For details

7 Le programme à l'affiche de cette exposition a été envoyé au critique Takiguchi Shūzō.

8 Akemoto Utako, dont le nom apparaît dans le programme, n'y a pas participé sur scène. Elle a aussi reçu le programme accompagné d'un bourgeon. Akemoto Utako, entretien avec l'auteure, Tokyo, 8 septembre 2015. Pour des détails sur le concert, voir les revues de presse et les témoignages dans : *Kagayake 60-nendai : Sōgetsu Āto Sentā no zenkiroku* [les brillantes années 1960 : archives complètes du centre d'art Sōgetsu] (Tokyo, Film Art-sha, 2002).

9 L'écriture de cette carte postale est très similaire à celle de l'affiche du concert *Contemporary American Avant-Garde Music Concert: Insound and Instructure*, qui s'est tenu au Yamaichi Hall, à Kyoto, en juillet de cette année-là. Dans les deux cas, l'écriture révèle un ou des écrivains peu habitués aux caractères japonais. Par conséquent, ces écrits ont été dissociés de la main d'Ono, à l'instar des *Instructions for Painting*, rédigées par Ichiyanagi Toshi.

10 *Fluxus Preview Review*, vers juillet 1963.

11 *Cut Piece* fait partie des œuvres d'Ono les plus étudiées. Parmi les analyses récentes, on retiendra entre autres Julia Bryan-Wilson, « Remembering Yoko Ono's Cut Piece », *Oxford Art Journal*, vol. 26, n° 1 (2003), p. 101–123 et Jieun Rhee, « Performing the Other: Yoko Ono's Cut Piece », *Art History*, vol. 28, n° 1 (2005), p. 96–118.

of the concert, see magazine reviews and witness accounts in: *Kagayake 60-nendai: Sōgetsu Āto Sentā no zenkiroku* [Brilliant 1960s: Complete records of the Sōgetsu Art Center] (Tokyo: Film Art-sha, 2002).

9 The handwriting on this postcard is very much akin to that on the poster for *Contemporary American Avant-Garde Music Concert: Insound and Instructure*, held at Yamaichi Hall, Kyoto, in July that year. Both hands signal the fact that the writer(s) was unfamiliar with the Japanese characters. As a result, the writings were dissociated from Ono's hand, much like *Instructions for Painting*, written by Ichiyanagi Toshi.

10 *Fluxus Preview Review*, ca. July 1963.

11 Among Ono's work, *Cut Piece* has received much attention in scholarship. Recent studies include: Julia Bryan-Wilson, "Remembering Yoko Ono's Cut Piece," *Oxford Art Journal* 26, no.1 (2003): 101–23; and Jieun Rhee, "Performing the Other: Yoko Ono's Cut Piece," *Art History* 28, no. 1 (2005): 96–118.

78 John Lennon et Yoko Ono au *bed-in* de Montréal, 1969. Photo : Ivor Sharp. © Yoko Ono. / John Lennon and Yoko Yoko at the *Montreal Bed-In*, 1969. Photo by Ivor Sharp. © Yoko Ono.

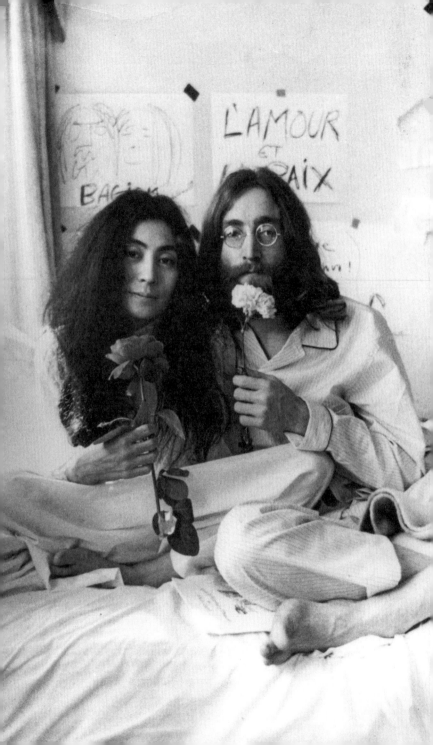

Je crois que l'art est utilitaire. De la même façon qu'un verre est utile pour boire, l'art est utile pour l'esprit.

—Yoko Ono

I think art is functional. Functional in the sense that a cup is functional for drinking and art is functional for (its) spiritual function.

—Yoko Ono

Programmes publics

Public Programming

Le monde contient tout ce dont il a besoin
Atelier de création conçu par karen elaine spencer
en collaboration avec le Département de l'éducation
et de l'engagement public
Fondation Phi pour l'art contemporain
Offert aux groupes pendant l'exposition

Traces : Méditations
Projet public conçu par le Département de
l'éducation et de l'engagement public
Fondation Phi pour l'art contemporain
Présenté pendant l'exposition

Conférence avec les commissaires de *Yoko Ono :
LIBERTÉ CONQUÉRANTE/GROWING FREEDOM*
Centre Phi
Avec Gunnar B. Kvaran, Cheryl Sim et, en invitée
spéciale, Caroline Andrieux
23 avril 2019

Les histoires du bed-in *à Montréal*
Table ronde
Avec Joan E. Athey, Gilles Gougeon, Francine V.
Jones, Christine Kemp, Jerry Levitan et Minnie Yorke
Fondation Phi pour l'art contemporain
25 avril 2019

Séances de *Yoga pour la paix* par Luna Yoga
1ᵉʳ mai 2019 – Francesca Knowles
5 juin 2019 – Jennifer Silver
3 juillet 2019 – Raymond Dimitri
7 août 2019 – Myriam Turenne
5 septembre 2019 – Alexandra Kort

Visites guidées avec la commissaire Cheryl Sim
Fondation Phi pour l'art contemporain
25 mai 2019
12 juillet 2019
13 septembre 2019

La Journée des musées montréalais 2019 /
50ᵉ anniversaire du *bed-in* à Montréal
Fondation Phi pour l'art contemporain
26 mai 2019

Portes ouvertes
Avec karen elaine spencer et le Département
de l'éducation et de l'engagement public
Fondation Phi pour l'art contemporain
2 juin 2019

The World Is Full of Everything It Needs
Workshop conceived by karen elaine spencer in
collaboration with the Education and Public
Engagement Department
Phi Foundation for Contemporary Art
Offered to groups during the exhibition

Traces: Meditations
Public project conceived by the Education and
Public Engagement Department
Phi Foundation for Contemporary Art
Presented during the exhibition

*Yoko Ono: LIBERTÉ CONQUÉRANTE/GROWING
FREEDOM* Curators Talk
Phi Centre
With Gunnar B. Kvaran, Cheryl Sim and special
guest, Caroline Andrieux
April 23, 2019

Stories from the Montreal Bed-In
Panel discussion
With Joan E. Athey, Gilles Gougeon, Francine V.
Jones, Christine Kemp, Jerry Levitan and Minnie
Yorke
Phi Foundation for Contemporary Art
April 25, 2019

Yoga for Peace Sessions by Luna Yoga
May 1, 2019 – Francesca Knowles
June 5, 2019 – Jennifer Silver
July 3, 2019 – Raymond Dimitri
August 7, 2019 – Myriam Turenne
September 5, 2019 – Alexandra Kort

Guided Tours with Curator Cheryl Sim
Phi Foundation for Contemporary Art
May 25, 2019
July 12, 2019
September 13, 2019

Montreal Museums Day 2019 / 50th Anniversary
of the *Montreal Bed-In*
Phi Foundation for Contemporary Art
May 26, 2019

Open House
With karen elaine spencer and the Education
and Public Engagement Department
Phi Foundation for Contemporary Art
June 2, 2019

Water Event : une invitation
Présentation animée par Victoria Carrasco
Avec Mathieu Beauséjour, Dominique Blain,
Katherine Melançon, Juan Ortiz-Apuy, Celia Perrin
Sidarous et Marigold Santos
Fondation Phi pour l'art contemporain
6 juin 2019

Musique pour donner de l'espoir à la paix
Série de concerts
Fondation Phi pour l'art contemporain
12 juin 2019 – DONZELLE
18 juillet 2019 – Jason Kent
28 août 2019 – Chœur Maha

Visites avec Festival Quartiers Danses
Avec Kyra Jean Green et Janelle Hacault
Fondation Phi pour l'art contemporain
13 juin 2019
28 juillet 2019 (pour enfants)
15 août 2019

Portes ouvertes familles
Avec karen elaine spencer et le Département
de l'éducation et de l'engagement public
Fondation Phi pour l'art contemporain
18 août 2019

Dissections : Yoko Ono
Avec Laure Barrachina, Coralie Gauthier, Cai Glover,
Janelle Hacault, Edouard Hue et Yurié Tsugawa
Fondation Phi pour l'art contemporain
4 septembre 2019

Happening
Avec karen elaine spencer et le Département
de l'éducation et de l'engagement public
Fondation Phi pour l'art contemporain
15 septembre 2019

Water Event: An Invitation
Presentation moderated by Victoria Carrasco
With Mathieu Beauséjour, Dominique Blain,
Katherine Melançon, Juan Ortiz-Apuy, Celia Perrin
Sidarous and Marigold Santos
Phi Foundation for Contemporary Art
June 6, 2019

Music to Give Peace A Chance
Concert series
Phi Foundation for Contemporary Art
June 12, 2019 – DONZELLE
July 18, 2019 – Jason Kent
August 28, 2019 – Chœur Maha

Visits with Festival Quartiers Danses
With Kyra Jean Green and Janelle Hacault
Phi Foundation for Contemporary Art
June 13, 2019
July 28, 2019 (for children)
August 15, 2019

Family Open House
With karen elaine spencer and the Education
and Public Engagement Department
Phi Foundation for Contemporary Art
August 18, 2019

Dissections: Yoko Ono
With Laure Barrachina, Coralie Gauthier, Cai Glover,
Janelle Hacault, Edouard Hue and Yurié Tsugawa
Phi Foundation for Contemporary Art
September 4, 2019

Happening
With karen elaine spencer and the Education
and Public Engagement Department
Phi Foundation for Contemporary Art
September 15, 2019

79 *Water Event : une invitation/An Invitation*. De gauche à droite / From left to right: Dominique Blain, Mathieu Beauséjour, Celia Perrin Sidarous, Katherine Melançon, Victoria Carrasco, Marigold Santos, Juan Ortiz-Apuy

Conférence avec les commissaires de *LIBERTÉ CONQUÉRANTE/GROWING FREEDOM / LIBERTÉ CONQUÉRANTE/GROWING FREEDOM* Curators Talk

81–82 L'atelier de création *Le monde contient tout ce dont il a besoin*, conçu par karen elaine spencer et le Département de l'éducation et de l'engagement public de la Fondation Phi / *The World Is Full of Everything It Needs* art workshop, designed by karen elaine spencer and the Fondation Phi's Education and Public Engagement Department

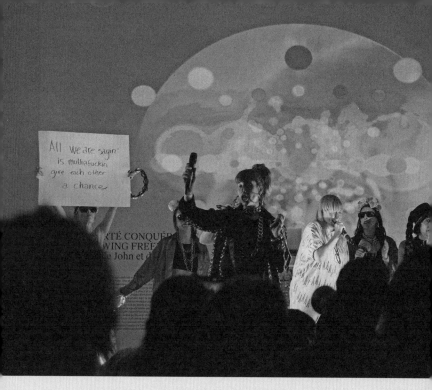

Biographies des contributeurs

Contributors' Biographies

Caroline Andrieux est fondatrice et directrice artistique de Quartier Éphémère et de la Fonderie Darling où elle poursuit la mission de consolider la présence des artistes au cœur de la ville de Montréal et d'affirmer le rôle de l'art dans notre société. Lieu dédié à la création en arts visuels et à sa diffusion, la Fonderie Darling réinvente les modes d'exposition et offre une nouvelle énonciation de l'art actuel. Son approche est unique par les formes diversifiées de présentation qu'elle met en place et par la multiplicité de propositions de diffusion faites aux artistes. Elle engage le public dans des expériences inédites et met en place des plates-formes de rencontre qui resserrent les liens entre les diverses communautés.

Récemment, Caroline Andrieux a été commissaire d'expositions majeures d'artistes québécois à la Fonderie Darling, incluant *Night School* de David Armstrong Six (2019), *Buveurs de Quintessence*, une exposition de groupe présentée à la Fonderie Darling (2018) et au Casino Luxembourg (2019), et *The Silver Cord* (2018). Docteure en histoire de l'art aux Universités de la Sorbonne (Paris 1) et de l'UQAM, *Une dialectique du vide en art : New York à l'avant-garde (1964–1975)*, Caroline Andrieux poursuit parallèlement des recherches en art contemporain. En 2009, elle a reçu les honneurs de la France en étant récipiendaire du grade de Chevalier des Arts et des Lettres.

Caroline Andrieux is the founder and artistic director of the Quartier Éphémère and the Darling Foundry, where she pursues the mission of strengthening artists' presence in the city of Montreal and asserting the role of art in society. A space dedicated to the visual arts and their presentation, the Darling Foundry is renowned for its reinvention of exhibition modes and for offering a new articulation of contemporary art. The uniqueness of its approach is exemplified by its diversity of exhibition formats and the many presentation options it offers artists. It engages the public in novel experiences and provides meeting platforms that help bind communities closer together.

Andrieux has recently curated major exhibitions of Quebec artists' works at the Darling Foundry, among them *Night School* by David Armstrong Six (2019), *Buveurs de Quintessence*, a group show presented at the Darling Foundry (2018) as well as Casino Luxembourg (2019), and *The Silver Cord* (2018). She has completed her PhD thesis in Art History, *Une dialectique du vide en art: New York à l'avant-garde* (1964–1975), under cotutelle of the Sorbonne (Paris 1) and UQAM, and continues to conduct research into contemporary art. In 2009, she was made a Chevalier des Arts et des Lettres by France's Minister of Culture.

Monika Kin Gagnon est professeure de communication à l'Université Concordia. Depuis les années 1980, elle a publié plusieurs ouvrages sur les politiques culturelles ainsi que les arts visuels et médiatiques, par exemple *Other Conundrums: Race, Culture and Canadian Art* (2000), *13 Conversations about Art and Cultural Race Politics* (2002), rédigé avec Richard Fung, et *Reimagining Cinema: Film at Expo 67* (2014), avec la collaboration de Janine Marchessault. Elle a signé des expositions telles que *À la recherche d'expo 67*, présentée avec Lesley Johnstone au Musée d'art contemporain de Montréal en 2017 (un catalogue sera publié cette année), *Theresa Hak Kyung Cha | Immatériel*, organisée pour DHC/ART au Centre Phi en 2015, *La Vie polaire/Polar Life*, à la Cinémathèque québécoise en 2014, ainsi que *Will **** for Peace*, une performance/installation des artistes Yong Soon Min et Allan de Souza, présentée à Oboro en 2003 et basée sur les *bed-ins* de Yoko et John. Ses recherches actuelles portent sur la mémoire culturelle, les approches créatives pour l'archivage, le cinéma élargi et les arts médiatiques expérimentaux.

Monika Kin Gagnon is Professor of Communication Studies at Concordia University. She has published on cultural politics, the visual and media arts since the 1980s, including *Other Conundrums: Race, Culture and Canadian Art* (2000), *13 Conversations about Art and Cultural Race Politics* (2002) with Richard Fung, and *Reimagining Cinema: Film at Expo 67* (2014) co-edited with Janine Marchessault. Her curating includes *In Search of Expo 67* with Lesley Johnstone at the Musée d'art contemporain de Montréal in 2017 (a catalogue is forthcoming in 2019); *Theresa Hak Kyung Cha | Immatériel* for DHC/ART at the Phi Centre (2015); *La Vie polaire/Polar Life* at the Cinémathèque québécoise (2014); and Yong Soon Min and Allan de Souza's *Will **** for Peace* at Oboro (2003), a performance-installation based on Ono and Lennon's Bed-Ins. Her current research is on cultural memory, creative approaches to archives, expanded cinema and the experimental media arts.

Gunnar B. Kvaran est né à Reykjavik, en Islande, en 1955. Il est titulaire d'un doctorat en histoire de l'art (1986) de l'Université de Provence à Aix-en-Provence, France. Il a été directeur du Reykjavik Art Museum de 1989 à 1997, et du Bergen Art Museum en Norvège de 1997 à 2001. Il est directeur du Musée d'art contemporain Astrup Fearnley d'Oslo, en Norvège, depuis 2001. Il a été co-commissaire de la 2ᵉ Biennale d'art contemporain de Moscou en 2007, commissaire de la Biennale de Lyon en 2013 et co-commissaire du Salon d'octobre de la Biennale de Belgrade (avec Danielle Kvaran). Kvaran a récemment assuré le commissariat des expositions *Anselm Kiefer: Livres et xylographies* (avec Natalia Granero), *Yoko Ono: THE SKY IS STILL BLUE, YOU KNOW...* (Instituto Tomie Ohtake, Sao Paulo, Brésil), *Los Angeles, a Fiction* (avec Thierry Raspail et Nicolas Garait), *Cindy Sherman: Untitled Horrors* (avec Daniel Birnbaum); *Matthew Barney: Bildungsroman*, *Andy Warhol by Andy Warhol*, *China Power Station* (avec Hans Ulrich Obrist et Julia Peyton-Jones).

Gunnar B. Kvaran was born in Reykjavik, Iceland in 1955. He received a PhD in Art History from the University of Provence, Aix-en-Provence, France in 1986. Kvaran was director of the Reykjavik Art Museum between 1989 and 1997, and from 1997 to 2001 was director of the Bergen Art Museum, Norway. He has been director of the Astrup Fearnley Museum of Modern Art, Oslo, Norway since 2001. Kvaran was co-curator for the 2ⁿᵈ Moscow Biennale of Contemporary Art in 2007, curator for the Lyon Biennale in 2013, and co-curator of the Belgrade Biennale – October Salon (together with Danielle Kvaran). Recently, he curated the exhibitions: *Anselm Kiefer: Livres et xylographies* (together with Natalia Granero), *Yoko Ono: THE SKY IS STILL BLUE, YOU KNOW...* (Instituto Tomie Ohtake, Sao Paulo, Brazil), *Los Angeles, a Fiction* (together with Thierry Raspail and Nicolas Garait), *Cindy Sherman: Untitled Horrors* (together with Daniel Birnbaum); *Matthew Barney: Bildungsroman*, *Andy Warhol by Andy Warhol*, *China Power Station* (co-curated with Hans Ulrich Obrist and Julia Peyton-Jones).

Naoko Seki est conservatrice au Musée d'art contemporain de Tokyo et professeure à l'Université d'art et de design Joshibi au Japon. Elle a assuré le commissariat de nombreuses expositions au Musée d'art contemporain de Tokyo, incluant *In Full Bloom: Yayoi Kusama, Years in Japan* (1999), *Moderns by the Sumida River* (2001), *MOT Annual 2004* (2004), *Landscape: Yukihisa Isobe Artist/Ecological Planner* (2007), *Roof Gardens* (2008), *Yuki Katsura – A Fable* (2013), *Kishio Suga: Situated Latency* (2015), *Yoko Ono: From My Window* (2015) et *Weavers of Worlds – A Century of Flux in Japanese Modern/Contemporary Art* (2019). Elle a récemment publié deux essais : « Nameless Action », dans *Politics of Exhibition*, Yukiya Kawaguchi dir. Suiseisha, Tokyo, 2009, et « Distance from Museums – Chapel of Rosary decorated by Matisse », dans *Studies in Western Art*, nᵒ 15, Tokyo, 2009.

Naoko Seki is curator at the Museum of Contemporary Art, Tokyo and professor at Joshibi University of Art and Design, Japan. Her exhibitions at the Museum of Contemporary Art, Tokyo include *In Full Bloom: Yayoi Kusama, Years in Japan* (1999); *Moderns by the Sumida River* (2001); *MOT Annual 2004* (2004); *Landscape: Yukihisa Isobe, Artist/Ecological Planner* (2007); *Roof Gardens* (2008); *Yuki Katsura – A Fable* (2013); *Kishio Suga: Situated Latency* (2015); *Yoko Ono: From My Window* (2015); *Weavers of Worlds – A Century of Flux in Japanese Modern/Contemporary Art* (2019). Recent essays are "Nameless Action" in *Politics of Exhibition*, Yukiya Kawaguchi ed. Suiseisha, Tokyo, 2009; "Distance from Museums – Chapel of Rosary decorated by Matisse" in *Studies in Western Art*, No. 15, Tokyo, 2009.

Cheryl Sim est directrice générale et commissaire à la Fondation Phi pour l'art contemporain. On lui doit récemment les expositions *Everything That You Desire and Nothing That You Fear* de Jasmina Cibic, *Points de départ, points qui lient* de Bharti Kher et l'exposition de groupe, *L'OFFRE*. En tant qu'artiste en arts médiatiques, Cheryl Sim intègre dans sa pratique son expérience dans les médias et la recherche sur les stratégies postcoloniales dans l'art contemporain. Ses productions vidéo et ses installations ont été présentées dans des expositions et des festivals en Amérique du Nord et en Europe. En 2015, elle a complété son doctorat en études et pratiques des arts à l'Université du Québec à Montréal (UQAM). Son livre *Wearing the Cheongsam: Dress and Culture in a Chinese Diaspora* paraîtra en automne 2019 chez Bloomsbury Academic.

Cheryl Sim is managing director and curator at the Phi Foundation for Contemporary Art. Recent exhibitions include *Everything That You Desire and Nothing That You Fear* by Jasmina Cibic, *Points de départ, points qui lient* by Bharti Kher, and the group show *L'OFFRE*. Sim is also a media artist whose practice incorporates her background in media studies and research on postcolonial strategies in contemporary art. Her video and installation work has been presented in exhibitions and festivals in North America and Europe. In 2015, she completed a PhD in the *études et pratiques des arts* programme at the Université du Québec à Montréal (UQAM). Her book *Wearing the Cheongsam: Dress and Culture in a Chinese Diaspora* is forthcoming in the fall of 2019 from Bloomsbury Academic.

Liste des œuvres

List of Works

Les instructions de Yoko Ono / The Instructions of Yoko Ono

Œuvre d'ombres / Shadow Piece
1963/2019 [tirée de / from *Grapefruit*]

Œuvre de pouls / Pulse Piece
1963/2019 [tirée de / from *Grapefruit*]

Œuvre de marche / Walking Piece
1963/2019 [tirée de / from *Grapefruit*]

Œuvre de Terre III / Earth Piece III
2013/2019 [tirée d'*ACORN PEACE* / from *ACORN PEACE*]

Œuvre de son III / Sound Piece III
2013/2019 [tirée d'*ACORN PEACE* / from *ACORN PEACE*]

Œuvre de ville I / City Piece I
2013/2019 [tirée d'*ACORN PEACE* / from *ACORN PEACE*]

Œuvre de nettoyage IV / Cleaning Piece IV
2013/2019 [tirée d'*ACORN PEACE* / from *ACORN PEACE*]

Libre (Libère-moi, libère-toi, libère-nous) / Free (Free Me, Free You, Free Us)
2001/2019
Macarons : 1,5 pouces de diamètre / Buttons: 1.5 inches diameter

Arbre à souhait / Wish Tree
1996/2019
Arbre *ficus benjamina*, papier, ficelles, stylos / *Ficus benjamina* tree, paper, strings, pens
Dimensions variables / Dimensions variable

Peinture pour ajout de couleur / Add Colour Painting
1966/2019
Toile, acrylique, assortiment de pinceaux / Canvas, acrylic paint, assorted brushes
178 × 228 cm

Joue avec confiance / Play It by Trust
1966/2019
Jeu d'échecs, table, chaises / Chess set, table, chairs
Dimensions variables / Dimensions variable

Peinture pour serrer des mains / Painting to Shake Hands
1961/2019
Toile sur support de peinture en bois / Canvas on wood painting support
160 × 90 cm

Peinture pour enfoncer un clou à coups de marteau / Painting to Hammer a Nail
1966/2019
Panneau de bois peint, clous, marteau, chaîne / Painted wood panel, nails, hammer, chain
100 × 100 cm

Casques (morceaux de ciel) / Helmets (Pieces of Sky)
2001/2019
Casques trouvés, morceaux de casse-tête / Found helmets, puzzle pieces
Dimensions variables / Dimensions variable

Peinture pour voir le ciel / Painting to See the Skies
1955–2015 (2019)

Peinture à construire dans votre tête / Painting to Be Constructed in Your Head
1955–2015 (2019)

Œuvre d'éclairage / Lighting Piece
1955–2015 (2019)

Œuvre de son / Sound Piece II
1955–2015 (2019)

Œuvre de rire / Laugh Piece
1955–2015 (2019)

Œuvre de toux / Cough Piece
1955–2015 (2019)

Œuvre de battement / Beat Piece
1955–2015 (2019)

Œuvre avec sacs / Bag Piece
1964/2019
Sacs en coton, socle / Cotton bags, plinth
100 × 200 cm chaque sac / 120 × 200 cm each bag

Œuvre avec téléphone (pour Montréal) / Telephone Piece (For Montreal)
1964/2019

Œuvre de réparation / Mend Piece
1966/2019
Vaisselle brisée (céramique), colle, ficelle, corde, table, chaises, tablette / Broken dishes (ceramic), glue, twine, string, table, chairs, shelf
Dimensions variables / Dimensions variable

Ma maman est belle / My Mommy Is Beautiful
1997/2019
Texte, papillons adhésifs / Text, sticky notes
Dimensions variables / Dimensions variable

Liberté / Freedom
1970
Film 16 mm, couleur, son, 1 min / 16 mm film, colour, sound, 1 min
Bande sonore par John Lennon / Soundtrack by John Lennon © Yoko Ono.

Peintures à mots / Word Paintings
1962–1999 (2019)
Impression à jet d'encre sur toile / Inkjet print on canvas
41 × 51 cm
Respire / Breathe
1996
Rêve / Dream
1964
Sens / Feel
1963
Vole / Fly
1963
Imagine
1962
Eau / Water
1964
Ouvre / Open
1964
Souviens-toi / Remember
1999

Touche / Touch
1964
Oui / Yes
1966
Oublie / Forget
1999
Tends / Reach
1999

*Souvenirs horizontaux /
Horizontal Memories*
1997/2019
Impressions à jet
d'encre / Inkjet prints
Photographe / Photog-
rapher: Lorna Bauer

*Œuvre de Terre V /
Earth Piece V*
1955–2015 (2019)

Lumière
1955–2015 (2019)

Debout / Arising
2013/2019
Photographies et
témoignages imprimés /
Printed photographs
and testimonials
Dimensions variables /
Dimensions variable

*Œuvre de coupe /
Cut Piece*
1964
Film par Albert et
David Maysles, film
16 mm, noir et blanc /
Film by Albert and
David Maysles, 16 mm
film, black and white
9 min 10 s
© Yoko Ono.

*Film n° 4 (Derrières) /
Film No. 4 (Bottoms)*
1966–1967
Film 16 mm, noir et blanc,
son / 16 mm film,
black and white, sound
80 min
© Yoko Ono.

*Œuvre de Soleil /
Sun Piece*
1955–2015 (2019)

Œuvre de vol / Fly Piece
1955–2015 (2019)

*Œuvre de nettoyage III /
Cleaning Piece III*
1955–2015 (2019)

Œuvre de fin / End Piece
1955–2015 (2019)

*Œuvre cartographique /
Map Piece*
2003/2019
Carte du monde,
timbres, encre / World
map, stamps, ink
Dimensions variables /
Dimensions variable

*Événement d'eau /
Water Event*
1971/2019
Collaboration entre
Yoko Ono et plusieurs
artistes invité.e.s ayant
fourni des contenants
Eau fournie par
Yoko Ono / Collaboration
between Yoko Ono
and invited artists
who provided
containers. Water
provided by Yoko Ono.
Dimensions variables /
Dimensions variable
Artistes / Artists:
Marigold Santos, Shelley
Niro, Lani Maestro,
Katherine Melançon,
Celia Perrin Sidarous,
Dominique Blain,
Brendan Fernandes,
Bill Burns, Geoffrey
Farmer, Mathieu
Beauséjour, Juan Ortiz-
Apuy, David Tomas

*Peinture au plafond,
peinture du oui / Ceiling
Painting, Yes Painting*
1966/2019
Texte sur panneau de
bois, chaîne métallique,
loupe, échelle peinte /
Text on wood panel,
metal chain, magnifying
glass, painted ladder

*Œuvre de nettoyage /
Cleaning Piece*
1996/2019
Pierres de rivière / Large
river stones
Dimensions variables /
Dimensions variable

Mouche / Fly
1970
Film 16 mm, couleur, son,
bande sonore par Yoko
Ono / 16 mm film, colour,
sound, soundtrack by
Yoko Ono
25 min
© Yoko Ono.

Mouche / Fly
1971
Enregistrement sonore /
Audio recording
22 min 52 s

**Of a Grapefruit
Commissaire invitée /
Guest Curator: Caroline
Andrieux**

Toshi Ichiyanagi
Lettre manuscrite /
Handwritten letter
1961
BAnQ, Fonds Pierre
Mercure

Yoko Ono
Lettre manuscrite /
Handwritten letter
1961
BAnQ, Fonds Pierre
Mercure

John Cage
Lettre dactylographiée /
Typewritten letter
1961
BAnQ, Fonds Pierre
Mercure

Merce Cunningham
Lettre dactylographiée /
Typewritten letter
1961
BAnQ, Fonds Pierre
Mercure

Yoko Ono
*Of a Grapefruit in the
World of Park*
The Campus, Sarah
Lawrence College Journal
1955
Collège Sarah Lawrence /
Sarah Lawrence College

Programme de la
Semaine internationale
de musique actuelle /
Semaine internationale
de musique actuelle
programme
1961

Yoko Ono
Grapefruit, 1964
Publié par / Published by
Wunternaum Press, Tokyo.
© Yoko Ono.

Minoru Niizuma
Image publicitaire de la
performance au Village
Gate / Publicity image

from the Village Gate
performance
1961
© Yoko Ono.

George Maciunas
Réplique d'une affiche
pour *Works by Yoko Ono*,
Carnegie Recital Hall,
New York / Poster replica
for *Works by Yoko Ono*,
Carnegie Recital Hall,
New York
1961
© Yoko Ono.

George Maciunas
Yoko Ono photographiée
avec son affiche
publicitaire composée
de journaux, pour sa
performance de *AOS* /
Yoko Ono pictured with
her poster/advertisement
made with newspapers,
for her *AOS* performance
© Yoko Ono.

Bande-son / Soundtrack
2019
Incluant :
Yoko Ono, *Cough Piece*
(1963) ; *Fly* (1971) ;
Armand Vaillancourt en
collaboration avec Pierre
Mercure, *Structures
métalliques II* (1961) ;
Pierre Mercure, musique
pour une chorégraphie
de Françoise Riopelle,
Incandescence (1961)
Entrevues : Françoise
Sullivan, Françoise
Riopelle, Armand
Vaillancourt, avril 2019
Pierre Mercure, Armand
Vaillancourt, Radio-
Canada, 1961
Conception sonore
et réalisation des
entrevues : Caroline
Andrieux
Montage : Mario Gauthier
Source : BAnQ, Yoko Ono
Including: Yoko
Ono, *Cough Piece*
(1963) ; *Fly* (1971) ;
Armand Vaillancourt in
collaboration with Pierre
Mercure, *Structures
métalliques II* (1961) ;
Pierre Mercure, music
for a choreography
by Françoise Riopelle,
Incandescence (1961)
Interviews: Françoise

Sullivan, Françoise
Riopelle, Armand
Vaillancourt, April 2019
Pierre Mercure, Armand
Vaillancourt, Radio-
Canada, 1961
Audio concept and
interviews: Caroline
Andrieux
Editing: Mario Gauthier
BAnQ, Yoko Ono

L'art de John et de Yoko / The Art of John and Yoko

*Arbre à souhait /
Wish Tree*
1996/2019
Arbre *clusia benjamina,*
papier, ficelles, stylos /
Clusia tree, paper,
strings, pens
Dimensions variables /
Dimensions variable

Installation par /
by George Fok
Film d'introduction
pour / Introductory
film to *LIBERTÉ
CONQUÉRANTE/
GROWING FREEDOM*
2019
Couleur, noir et blanc,
son / Colour, black and
white, sound
12 min 52 s
Production et technique /
Technical Production:
David Ferry
Vincent Lafrenière
Marc-André Nadeau
Philippe Rochefort
David Simard
Julie Simard
Droits et autorisations /
Rights Clearance:
Dahlia Cheng
Marie-Hélène Lemaire
Remerciements
spéciaux /
Special thanks:
Samuel Gannon
Simon Hilton
Karla Merrifield
Connor Monahan
Yoko Ono
Matériel vidéo tiré de /
Material sourced from:
Apotheosis ; Bed Peace ;
Born in a Prison ;
Borrowed Time ;
Childhood Movies ; Cold
Turkey ; Fly ; Give Peace
A Chance ; Imagine ;
Jealous Guy ; Live
in New York City ; Love ;

Mind Games ; Mother ;
No. 9 Dream ; Power
to the People ; Dentist
Interview ; Slippin'
and Slidin' ; Stand By Me ;
Starting Over ; Surprise
Surprise ; Two Virgins ;
Up Your Legs Forever ;
Watching the Wheels ;
Woman ; Working
Class Hero. © Yoko Ono.
Entrevue avec
Dr. Karl-Heinz Wocker,
Prisma der Welt avec
l'autorisation de WDR,
Allemagne / Interview
with Dr. Karl-Heinz
Wocker, Prisma der
Welt with permission
from WDR, Germany

Premières collaborations / Early Collaborations

Exposition *Yoko Ono:
Half-A-Wind Show*,
galerie Lisson, Londres.
Yoko photographiée
dans son œuvre-
environnement
Half-A-Room.
Octobre-novembre 1967.
Photo : Clay Perry.
© Yoko Ono.
 The *Yoko Ono: Half-
A-Wind Show* exhibition,
Lisson Gallery, London.
Yoko shown inside
her *Half-A-Room*
environment piece.
October/November 1967.
Photo by Clay Perry.
© Yoko Ono.

*Half-a-Cupboard Air
Bottle*, de Yoko Ono
et John Lennon, 1967.
Tirée de l'exposition
*Yoko Ono: Half-A-Wind
Show*, galerie Lisson,
Londres.
Photo : Michael Sirianni.
© Yoko Ono.
 *Half-a-Cupboard Air
Bottle*, by Yoko Ono and
John Lennon, 1967.
From the exhibition *Yoko
Ono: Half-A-Wind Show*,
Lisson Gallery, London.
Photo by Michael
Sirianni. © Yoko Ono.

Half-a-Picture (Object),
de Yoko Ono, 1967.
*Half-a-Picture
(Air Bottle)*, de Yoko Ono

et John Lennon.
De l'exposition *Yoko
Ono: This Is Not Here*,
avec l'artiste invité
John Lennon,
Everson Museum,
Syracuse, New York,
1971. Photo : Iain
Macmillan. © Yoko Ono.
 *Half-a-Picture
(Object)*, by Yoko Ono,
1967.
*Half-a-Picture
(Air Bottle)*, by Yoko Ono
and John Lennon, 1967.
From the exhibition
*Yoko Ono: This Is Not
Here*, with guest artist
John Lennon,
Everson Museum,
Syracuse, New York,
1971. Photo by Iain
Macmillan. © Yoko Ono.

Half-a-Chair (Object),
de Yoko Ono, 1967.
Half-a-Chair (Air Bottle),
de Yoko Ono et John
Lennon.
De l'exposition *Yoko Ono:
This Is Not Here*,
avec l'artiste invité
John Lennon,
Everson Museum,
Syracuse, New York,
1971. Photo : Iain
Macmillan. © Yoko Ono.
 Half-a-Chair (Object),
by Yoko Ono, 1967.
Half-a-Chair (Air Bottle),
by Yoko Ono and
John Lennon.
From the exhibition
*Yoko Ono: This Is Not
Here*, with guest artist
John Lennon,
Everson Museum,
Syracuse, New York,
1971. Photo by Iain
Macmillan. © Yoko Ono.

Air Bottles, de Yoko Ono
et John Lennon, 1967.
De l'exposition *Yoko
Ono: Half-A-Wind Show*,
galerie Lisson, Londres.
Photo : Clay Perry.
© Yoko Ono.
 Air Bottles, by
Yoko Ono and John
Lennon, 1967.
From the exhibition
*Yoko Ono: Half-A-Wind
Show*, Lisson Gallery,
London.
Photo by Clay Perry.
© Yoko Ono.

Un couple, réputé être
la pop star John Lennon
et son épouse Yoko Ono,
apparaissent dans
un sac sur la scène
du New Cinema Club,
dans le cadre de
*An Evening with John
and Yoko* à l'Institute
of Contemporary Arts,
Londres. L'œuvre *Film
n° 5 (Sourire)* consistait
en un film montrant le
sourire de John Lennon
pendant 52 minutes.
Londres, 11 septembre
1969. Photo : Bentley
Archive/Popperfoto/
Getty Images.
 A couple, said to
be pop star John
Lennon and wife Yoko
Ono, appear on stage
at the New Cinema Club
inside a sack as part of
*An Evening with John
and Yoko* at the Institute
of Contemporary Arts,
London. The artwork
Film No. 5 (Smile)
consisted of a film of
John Lennon's smile
stretched over fifty-two
minutes. London,
September 11, 1969.
Photo: Bentley Archive/
Popperfoto/Getty Images.

Conférence de presse,
hôtel Sacher, Vienne,
Autriche.
Tirée de *Lennon on
Lennon: Conversations
with John Lennon*.
31 mars 1969.
© Jeff Burger, 2017
 Press conference,
Hotel Sacher, Vienna,
Austria.
From *Lennon on Lennon:
Conversations with
John Lennon*.
March 31, 1969.
© Jeff Burger, 2017.

Bed-in à Amsterdam / Amsterdam Bed-In

John et Yoko, *bed-in*
d'Amsterdam, hôtel
Hilton. Mars 1969.
Photo : Nico Koster.
© Yoko Ono.
 John and Yoko,
Amsterdam Bed-In,
Hilton Hotel. March 1969.

Photo by Nico Koster.
© Yoko Ono.

John et Yoko regardant Amsterdam à partir de leur chambre à l'hôtel Hilton. Mars 1969. © Yoko Ono.

John and Yoko looking out over Amsterdam from their room at the Hilton Hotel. March 1969. © Yoko Ono.

John et Yoko en train de dessiner les affiches dont ils vont tapisser leur chambre lors du bed-in à Amsterdam. Mars 1969. © Yoko Ono.

John and Yoko drawing posters that they put up around their room at the Amsterdam Bed-In. March 1969. © Yoko Ono.

John et Yoko lors du bed-in à l'hôtel Hilton, à Amsterdam. Mars 1969. © Yoko Ono.

John and Yoko's Bed-In at the Hilton Hotel, Amsterdam. March 1969. © Yoko Ono.

John et Yoko face aux médias lors du bed-in à Amsterdam. Mars 1969. Photo : Rudd Hoff. © Yoko Ono.

John and Yoko face the media during the Amsterdam Bed-In. March 1969. Photo by Rudd Hoff. © Yoko Ono.

John Lennon et Yoko Ono dans l'ascenseur en compagnie du footballeur néerlandais Hans Boskamp (à droite), à leur arrivée à l'hôtel Hilton à Amsterdam. 24 mars 1969. Nationaal Archief, Spaarnestad Photo Collection, La Haye.

John Lennon and Yoko Ono in elevator accompanied by Dutch football player Hans Boskamp (right) upon arrival at the Hilton Hotel, Amsterdam.

March 24, 1969. Nationaal Archief, Spaarnestad Photo Collection, The Hague.

Maria de Soledade Alves prépare le lit. 27 mars 1969. Nationaal Archief, Spaarnestad Photo Collection, La Haye.

Maria de Soledade Alves prepares the bed. March 27, 1969. Nationaal Archief, Spaarnestad Photo Collection, The Hague.

Marijke Neering, en costume traditionnel et avec une colombe blanche en cage, accompagne John et Yoko au lit. 27 mars 1969. Nationaal Archief, Spaarnestad Photo Collection, La Haye.

Marijke Neering, in traditional regional costume and with a white dove in a cage, accompanies John and Yoko in bed. March 27, 1969. Nationaal Archief, Spaarnestad Photo Collection, The Hague.

John et Yoko après avoir reçu un vélo blanc de Hans Hoffman au nom de Provo, un mouvement contre-culturel néerlandais du milieu des années 1960. 27 mars 1969. Nationaal Archief, Spaarnestad Photo Collection, La Haye.

John and Yoko upon having been given a white bike by Hans Hoffman on behalf of Provo, a Dutch counterculture movement in the mid-1960s. March 27, 1969. Nationaal Archief, Spaarnestad Photo Collection, The Hague.

Affiche dessinée à la main (réplique) par John Lennon. Présentée sur la fenêtre au-dessus du lit de John et Yoko pendant leur bed-in à Amsterdam. Mars 1969. © Yoko Ono.

Hand-drawn poster (replica) by John Lennon. Displayed on the window above John and Yoko's bed for the duration of the Amsterdam Bed-In. March 1969. © Yoko Ono.

Montage d'extraits de séquences tournées durant le bed-in à Amsterdam.

Edited excerpts from film footage taken at the Amsterdam Bed-In.

Escale à Toronto / Toronto Stop-Off

Entrevue avec John Lennon et Yoko Ono. Assis à l'avant-plan, Jerry Levitan âgé de 14 ans. 26 mai 1969. Photo : Jeff Goode/ Toronto Star/Getty Images.

Interview with John Lennon and Yoko Ono. Seated in foreground is 14-year-old Jerry Levitan. May 26, 1969. Photo: Jeff Goode/Toronto Star/ Getty Images.

Ritchie Yorke à l'hôtel King Edward. Les discussions ayant eu lieu ici ont fait que John et Yoko ont décidé de faire leur prochain bed-in à Montréal. 26 mai 1969. Avec l'autorisation de Minnie Yorke pour le Ritchie Yorke Project.

Ritchie Yorke at the King Edward Hotel. Discussions held here led to John and Yoko deciding to hold the next Bed-In in Montreal. May 26, 1969. Courtesy Minnie Yorke for the Ritchie Yorke Project.

Jerry Levitan
I Met the Walrus: How One Day with John Lennon Changed My Life Forever
2009

Jerry Levitan
I Met the Walrus
2007
Vidéo / Video

5 min 15 s
Jerry Levitan
My Hometown
2010
Vidéo / Video
7 min 3 s

Bed-in à Montréal / Montreal Bed-In

John Lennon et Yoko Ono au bed-in de Montréal, 1969. Photo : Ivor Sharp. © Yoko Ono.

John Lennon and Yoko Ono at the Montreal Bed-In, 1969. Photo by Ivor Sharp. © Yoko Ono.

Service à la chambre de la suite 1742. Photo tirée des archives de Gerry Deiter. Avec l'aimable autorisation de Joan E. Athey.

Room service at Suite 1742. Photo from the Gerry Deiter Archive. Courtesy Joan E. Athey.

Le caméraman Nic Knowland (sur le lit) et le preneur de son Mike Lax montrent les séquences tournées ce jour-là à John et Yoko. Photo tirée des archives de Gerry Deiter. Avec l'aimable autorisation de Joan E. Athey.

Camera operator Nic Knowland (on bed) and sound recordist Mike Lax show the day's footage to John and Yoko. Photo from the Gerry Deiter Archive. Courtesy Joan E. Athey.

André Perry décrit une stratégie à John pour l'enregistrement de « Give Peace A Chance ». 31 mai 1969. Photo tirée des archives de Gerry Deiter. Avec l'aimable autorisation de Joan E. Athey.

André Perry outlines a strategy to John for recording "Give Peace A Chance", May 31, 1969. Photo from the Gerry Deiter Archive. Courtesy Joan E. Athey.

André Perry se prépare à enregistrer « Give Peace A Chance », pendant que sa partenaire d'affaires et conjointe Yaël Brandeis savoure le moment. 31 mai 1969. Photo tirée des archives de Gerry Deiter. Avec l'aimable autorisation de Joan E. Athey.

André Perry prepares to record "Give Peace A Chance" while business and life partner Yaël Brandeis absorbs the moment. May 31, 1969. Photo from the Gerry Deiter Archive. Courtesy Joan E. Athey.

John et Yoko en train d'enregistrer « Give Peace A Chance », avec Tommy Smothers assis sur le lit. Rosemary Leary, Timothy Leary et Judy Marcioni sont assis par terre au pied du lit. 31 mai 1969. Photo tirée des archives de Gerry Deiter. Avec l'aimable autorisation de Joan E. Athey.

John and Yoko recording "Give Peace A Chance" with Tommy Smothers sitting on the bed. Rosemary Leary, Timothy Leary and Judy Marcioni are seated on the floor at the foot of the bed. May 31, 1969. Photo from the Gerry Deiter Archive. Courtesy Joan E. Athey.

Le lendemain matin. Photo tirée des archives de Gerry Deiter. Avec l'aimable autorisation de Joan E. Athey.

The morning after. Photo from the Gerry Deiter Archive. Courtesy Joan E. Athey.

En attendant d'entrer dans la suite 1742. Photo tirée des archives de Gerry Deiter. Avec l'aimable autorisation de Joan E. Athey.

Waiting to get into Suite 1742. Photo from the Gerry Deiter Archive. Courtesy Joan E. Athey.

Yoko au soleil. Photo tirée des archives de Gerry Deiter. Avec l'aimable autorisation de Joan E. Athey.

Yoko in sunlight. Photo from the Gerry Deiter Archive. Courtesy Joan E. Athey.

L'équipe de tournage s'affaire pendant que Yoko prend le petit déjeuner avec Jonas Mekas. Photo tirée des archives de Gerry Deiter. Avec l'aimable autorisation de Joan E. Athey.

Film crew works while Yoko has breakfast with Jonas Mekas. Photo from the Gerry Deiter Archive. Courtesy Joan E. Athey.

Après le bed-in. Un autre point de vue sur les paroles. Photo tirée des archives de Gerry Deiter. Avec l'aimable autorisation de Joan E. Athey.

After the Bed-In. Another angle on the lyrics. Photo from the Gerry Deiter Archive. Courtesy Joan E. Athey.

Des fans espérant voir John et Yoko. Certains ont monté dix-sept étages à pied pour contourner le personnel chargé de la sécurité. Photo tirée des archives de Gerry Deiter. Avec l'aimable autorisation de Joan E. Athey.

Fans hoping to see John and Yoko. Some climbed up seventeen floors in an attempt to avoid security. Photo from the Gerry Deiter Archive. Courtesy Joan E. Athey.

Des adeptes locaux du mouvement Hare Krishna ont fait une visite. Photo tirée des archives de Gerry Deiter. Avec l'aimable autorisation de Joan E. Athey.

Some local Hare Krishnas came to visit.

Photo from the Gerry Deiter Archive. Courtesy Joan E. Athey.

John et Yoko écoutent une demande d'Allan Rock, assis au pied du lit, pendant que le critique de rock Ritchie Yorke, assis à terre, prend des notes. Photo tirée des archives de Gerry Deiter. Avec l'aimable autorisation de Joan E. Athey.

John and Yoko hear a request from Allan Rock, seated at the foot of the bed, while rock critic Ritchie Yorke, seated on the floor, takes notes. Photo from the Gerry Deiter Archive. Courtesy Joan E. Athey.

« John a dirigé l'enregistrement à la fois comme un prédicateur et comme un meneur de claque. » – Gerry Deiter Photo tirée des archives de Gerry Deiter. Avec l'aimable autorisation de Joan E. Athey.

"John led the recording like a combination preacher-cheerleader." —Gerry Deiter Photo from the Gerry Deiter Archive. Courtesy Joan E. Athey.

Richard Glanville-Brown, responsable de la promotion chez Capitol Records à Montréal, s'adresse à une foule de fans, 1969. Photo tirée des archives de Gerry Deiter. Avec l'aimable autorisation de Joan E. Athey.

Richard Glanville-Brown, Montreal promotion manager for Capitol Records, addresses a crowd of fans, 1969. Photo from the Gerry Deiter Archive. Courtesy Joan E. Athey.

Charles Childs s'entretient avec Yoko et John.

Photo tirée des archives de Gerry Deiter. Avec l'aimable autorisation de Joan E. Athey.

Charles Childs interviews Yoko and John. Photo from the Gerry Deiter Archive. Courtesy Joan E. Athey.

John Lennon et Yoko Ono entrelacés au bed-in de Montréal, 1969. Photo tirée des archives de Gerry Deiter. Avec l'aimable autorisation de Joan E. Athey.

John Lennon and Yoko Ono entwined, Montreal Bed-In, 1969. Photo from the Gerry Deiter Archive. Courtesy Joan E. Athey.

Affiche dessinée à la main (réplique) par John Lennon et Yoko Ono. Présentée sur la fenêtre au-dessus du lit de John et Yoko pendant leur bed-in à Montréal. Mai 1969. © Yoko Ono.

Hand-drawn poster (replica) by John Lennon and Yoko Ono. Displayed on the window above John and Yoko's bed for the duration of the Montreal Bed-In. May 1969. © Yoko Ono.

Affiche originale dessinée à la main par John Lennon. Présentée dans la chambre d'hôtel de John et Yoko pendant leur bed-in à Montréal. Mai 1969. © Yoko Ono.

Original hand-drawn poster by John Lennon. Displayed in John and Yoko's hotel room for the duration of the Montreal Bed-In. May 1969. © Yoko Ono.

Affiche originale dessinée à la main par Yoko Ono. Présentée dans la chambre d'hôtel de John et Yoko pendant leur bed-in à Montréal. Mai 1969. © Yoko Ono.

Original hand-drawn poster by Yoko Ono. Displayed in John and Yoko's hotel room for the

duration of the *Montreal Bed-In*. May 1969.
© Yoko Ono.

Affiche dessinée à la main (réplique) par John Lennon et Yoko Ono. Présentée sur le mur près du lit de John et Yoko pendant leur *bed-in* à Montréal. Mai 1969.
© Yoko Ono.

Hand-drawn poster (replica) by John Lennon and Yoko Ono. Displayed on wall near John and Yoko's bed for the duration of the *Montreal Bed-In*. May 1969.
© Yoko Ono.

Réplique des paroles, écrites à la main, de « Give Peace A Chance » pour le *bed-in* de Montréal. John Lennon a écrit ces paroles pour que toutes les personnes présentes puissent entonner la chanson. Mai 1969.
© Yoko Ono.

Replica of hand-written lyrics to "Give Peace A Chance" from the *Montreal Bed-In*. John Lennon wrote out the lyrics so everyone present could sing along. May 1969.
© Yoko Ono.

Plastic Ono Band, « Give Peace A Chance » / « Remember Love », vinyle 45 tours avec pochette, 1969. La pochette montre une image de sculptures du Plastic Ono Band. Collaboration et concept : John Lennon et Yoko Ono.
© Yoko Ono.

Plastic Ono Band, "Give Peace A Chance" / "Remember Love", 45 rpm vinyl with sleeve, 1969. The picture sleeve features an image of Plastic Ono Band sculptures. Collaboration and concept by John Lennon and Yoko Ono.
© Yoko Ono.

Image de l'équipement « portatif » utilisé pour l'enregistrement de « Give Peace A Chance » et de « Remember Love ». Avec l'aimable autorisation d'André Perry.

Image of "portable" equipment used for recording "Give Peace A Chance" and "Remember Love". Courtesy André Perry.

Entretiens / Interviews

André Perry
Français / French: 13 min 25
Anglais / English: 12 min 42 s
Incluant / Including:
Plastic Ono Band
« Give Peace A Chance »
4 min 52 s
Plastic Ono Band
« Remember Love »
3 min 54 s

Richard Glanville-Brown
12 min 33 s

Gilles Gougeon
12 min 41 s

Ronnie et/and Wanda Hawkins
4 min 21 s
Francine Jones
8 min 26 s

Christine Kemp
10 min 27 s

Jerry Levitan
19 min 26 s

Allan Rock
15 min 26 s

Cabinet d'archives / Archival Cabinet

Gerry Deiter
9 min 24 s

Tony Lashta
1 min 1 s

Ritchie Yorke
7 min 3 s

L'appareil préféré de Gerry Deiter.
Gerry Deiter's all-time favourite camera.

Gerry Deiter en 1970. Photo des archives Gerry Deiter. Avec l'autorisation de Joan E. Athey.
Gerry Deiter in 1970. Photo from the Gerry Deiter Archive. Courtesy Joan E. Athey.

Une des feuilles de contact originales de Deiter du *bed-in* de Montréal. Photo des archives Gerry Deiter. Avec l'autorisation de Joan E. Athey.
One of Deiter's original contact sheets from the *Montreal Bed-In*. Photo from the Gerry Deiter Archive. Courtesy Joan E. Athey.

Copie carbone de l'entrevue de Charles Childs datant de 50 ans, conservée par Gerry Deiter.
50-year-old carbon copy of Charles Childs's interview, saved by Gerry Deiter.

Deux couteaux à beurre recueillis dans la suite 1742 de l'hôtel Le Reine Elizabeth pendant le *bed-in* à Montréal. Avec l'autorisation de Minnie Yorke pour le projet Ritchie Yorke.
Two butter knives collected from Suite 1742 at the Queen Elizabeth Hotel during the *Montreal Bed-In*. Courtesy of Minnie Yorke for the Ritchie Yorke Project.

Menus quotidiens de service en chambre de l'hôtel Le Reine Elizabeth.
Daily room service menus at the Queen Elizabeth Hotel.

Une pince en métal ornée recueillie dans la suite 1742 de l'hôtel Le Reine Elizabeth pendant le *bed-in* à Montréal.

Avec l'autorisation de Minnie Yorke pour le projet Ritchie Yorke.
An ornate metal clip collected from Suite 1742 at the Queen Elizabeth Hotel during the *Montreal Bed-In*. Courtesy of Minnie Yorke for the Ritchie Yorke Project.

Extrait du journal d'entretien de l'hôtel Le Reine Elizabeth offrant un aperçu des activités et des demandes venant de la suite 1742.
Excerpt from the Queen Elizabeth Hotel's housekeeping log offering a glimpse into the requests coming from Suite 1742 and the activities within.

Extrait du journal de sécurité de l'hôtel.
Excerpt from the hotel's security log.

Derek Taylor aux côtés de John et Yoko. Photo des archives Gerry Deiter. Avec l'autorisation de Joan E. Athey.
Derek Taylor with John and Yoko. Photo from the Gerry Deiter Archive. Courtesy Joan E. Athey.

Tony Lashta au *bed-in* de Montréal. Photo des archives Gerry Deiter. Avec l'autorisation de Joan E. Athey.
Tony Lashta at the *Montreal Bed-In*. Photo from the Gerry Deiter Archive. Courtesy Joan E. Athey.

L'envoyé de la paix Ritchie Yorke dans son bureau au centre-ville de Toronto après son retour de la tournée pour la paix *War Is Over*, en mars 1970. Avec l'autorisation de Minnie Yorke pour le projet Ritchie Yorke.
Peace envoy Ritchie Yorke in his Midtown Toronto office, following

his return from the War Is Over Peace Tour, March 1970. Courtesy of Minnie Yorke for the Ritchie Yorke Project.

John et Yoko dans leur bureau de Studio One à New York. 21 novembre 1980. Photo : Allan Tannenbaum / Getty Images.
John and Yoko in their Studio One office, New York. November 21, 1980. Photo by Allan Tannenbaum / Getty Images.

BED PEACE

Yoko Ono et / and John Lennon (avec / with Nic Knowland)
BED PEACE
1969
Film, couleur, son / Film, colour, sound
77 min

Séminaire sur la paix dans le monde / Seminar on World Peace

Arrivée au pavillon des arts pour l'événement, 1969. Épreuve à la gélatine argentique 4 × 5 pouces Avec l'aimable autorisation d'Allan Rock.
Arriving at the arts building for the event. 1969. Silver gelatin print Dimensions: 4" × 5" Courtesy Allan Rock.

Allan Rock avec Derek Taylor, 1969. Épreuve à la gélatine argentique 4 × 5 pouces Avec l'aimable autorisation d'Allan Rock.
Allan Rock with Derek Taylor. 1969. Silver gelatin print Dimensions: 4" × 5" Courtesy Allan Rock.

Personnages locaux derrière Alexis Blanchette et Yoko, 1969. Épreuve à la gélatine argentique 4 × 5 pouces Avec l'aimable autorisation d'Allan Rock.
Local characters behind Alexis Blanchette and Yoko. 1969. Silver gelatin print Dimensions: 4" × 5" Courtesy Allan Rock.

Un message tranquille, 1969. Épreuve à la gélatine argentique 4 × 5 pouces Avec l'aimable autorisation d'Allan Rock.
A quiet message. 1969. Silver gelatin print Dimensions: 4" × 5" Courtesy Allan Rock.

Kyoko donnant une gâterie à Joyce, la sœur d'Allan Rock, 1969. Épreuve à la gélatine argentique 4 × 5 pouces Avec l'aimable autorisation d'Allan Rock.
Kyoko feeding Allan Rock's sister Joyce a treat. 1969. Silver gelatin print Dimensions: 4" × 5" Courtesy Allan Rock.

Deux membres de la « table ronde » d'Allan Rock : le professeur Clin Wells et l'étudiante Alexis Blanchette, 1969. Épreuve à la gélatine argentique 4 × 5 pouces Avec l'aimable autorisation d'Allan Rock.
Two members of Allan Rock's "panel": Professor Colin Wells and student Alexis Blanchette. 1969. Silver gelatin print Dimensions: 4" × 5" Courtesy Allan Rock.

Bruno Gerussi expose son point de vue sous le regard

de Derek Taylor, 1969. Épreuve à la gélatine argentique 4 × 5 pouces Avec l'aimable autorisation d'Allan Rock.
Bruno Gerussi makes a point while Derek Taylor looks on. 1969. Silver gelatin print Dimensions: 4" × 5" Courtesy Allan Rock.

Le deuxième étage offrait une vue sur le hall. Les gens debout, près du garde-corps en haut, attirèrent l'attention de John, 1969. Épreuve à la gélatine argentique 4 × 5 pouces Avec l'aimable autorisation d'Allan Rock.
The second floor had an open view of the lobby. People standing by the railing above attract John's attention. 1969. Silver gelatin print Dimensions: 4" × 5" Courtesy Allan Rock.

En arrière-plan, Joyce, la sœur d'Allan Rock, porte la fille de Yoko, Kyoko, 1969. Épreuve à la gélatine argentique 4 × 5 pouces Avec l'aimable autorisation d'Allan Rock.
Allan Rock's sister Joyce in the background carrying Yoko's daughter Kyoko. 1969. Silver gelatin print Dimensions: 4" × 5" Courtesy Allan Rock.

Yoko expose son point de vue, 1969. Épreuve à la gélatine argentique 4 × 5 pouces Avec l'aimable autorisation d'Allan Rock.
Yoko makes a point. 1969. Silver gelatin print Dimensions: 4" × 5" Courtesy Allan Rock.

Allan Rock avec son meilleur ami, Tom Morry,

à l'avant-plan. Morry a vécu l'épisode en entier aux côtés de Rock, 1969. Épreuve à la gélatine argentique 4 × 5 pouces Avec l'aimable autorisation d'Allan Rock.
Allan Rock with best friend Tom Morry pictured in foreground. Morry lived through the entire episode alongside Rock. 1969. Silver gelatin print Dimensions: 4" × 5" Courtesy Allan Rock.

Gare, tard le soir, 1969. Épreuve à la gélatine argentique 4 × 5 pouces Avec l'aimable autorisation d'Allan Rock.
Train station, late evening. 1969. Silver gelatin print Dimensions: 4" × 5" Courtesy Allan Rock.

Accompagnement de nos invités au train en direction de Montréal, tard le soir, 1969. Épreuve à la gélatine argentique 4 × 5 pouces Avec l'aimable autorisation d'Allan Rock.
Walking our guests to their train back to Montreal, late evening. 1969. Silver gelatin print Dimensions: 4" × 5" Courtesy Allan Rock.

John expose son point de vue, 1969. Épreuve à la gélatine argentique 4 × 5 pouces Avec l'aimable autorisation d'Allan Rock.
John makes a point, 1969. Silver gelatin print Dimensions: 4" × 5" Courtesy Allan Rock.

Chutes de la documentation filmée du Séminaire sur la paix dans le monde à l'Université d'Ottawa, 1969. Séquences originales

avec l'aimable autorisation d'Allan Rock. Montage par Souligna Koumphonphakdy, Centre Phi.

Outtakes from the film documentation taken at the *Seminar on World Peace* at the University of Ottawa, 1969. Original footage courtesy Allan Rock. Edited by Souligna Koumphonphakdy, Phi Centre.

Rencontre avec Trudeau / Meeting with Trudeau

John Lennon et Yoko Ono avec le premier ministre Pierre Elliott Trudeau, Ottawa, Ontario, 22 décembre 1969. Photo : Duncan Cameron. Reproduite avec l'aimable autorisation de Bibliothèque et Archives Canada.

John Lennon and Yoko Ono with Prime Minister Pierre Elliott Trudeau, Ottawa, Ontario, December 22, 1969. Photo by Duncan Cameron. Reproduced with permission from Library and Archives Canada.

Lettre de John Lennon et Yoko Ono à Pierre Elliott Trudeau, 9 décembre 1969. Bibliothèque et Archives Canada, fonds Pierre Elliott Trudeau, e011308810. © Succession de John Lennon.

Letter from John Lennon and Yoko Ono to Prime Minister Pierre Elliott Trudeau, December 9, 1969. Library and Archives Canada, Pierre Elliott Trudeau Fonds, e011308810. © Estate of John Lennon.

Séquence filmée de la rencontre entre John et Yoko et le premier ministre Trudeau. 23 décembre 1969. Ventes d'archives de CBC Noir et blanc, son partiel, 1 min 31 s

Film footage of meeting between John and Yoko and Prime Minister Trudeau. December 23, 1969. CBC Archive Sales Black and white, partial sound, 1 min 31 s

Wagon de train privé loué pour le voyage à Ottawa pour la rencontre avec le premier ministre Trudeau. Sur la photo : John Lennon, Yoko Ono, John Brower, Anthony Fawcett, Wanda Hawkins, Ronnie Hawkins et Ritchie Yorke, 1969. Avec l'aimable autorisation de Minnie Yorke pour le Ritchie Yorke Project.

A private train carriage rented for the trip to Ottawa for the meeting with Prime Minister Trudeau. Present: John Lennon, Yoko Ono, John Brower, Anthony Fawcett, Wanda Hawkins, Ronnie Hawkins and Ritchie Yorke, 1969. Courtesy Minnie Yorke for the Ritchie Yorke Project.

Marti, l'ex-épouse du photographe Gerry Deiter, attend pendant que John écrit la date et l'heure approximative de sa naissance et celles de Yoko, ainsi que la date de leur mariage, pour que Marti leur fasse une séance de lecture astrologique. 1969. Photo tirée des archives de Gerry Deiter. Avec l'aimable autorisation de Joan E. Athey.

Marti, photographer Gerry Deiter's ex-wife, sits by while John writes down his and Yoko's dates and approximate times of birth, and their wedding date, so that she may give them an astrological reading. 1969. Photo from the Gerry Deiter Archive. Courtesy Joan E. Athey.

La campagne *War Is Over!* / *War Is Over!* Campaign

Toronto, Canada. Campagne de panneaux d'affichage « WAR IS OVER! if you want it » de John Lennon et Yoko Ono dans douze villes à travers le monde. Décembre 1969. Photo : Annette Yorke. © Yoko Ono.

Toronto, Canada. John Lennon and Yoko Ono's "WAR IS OVER! if you want it" billboard campaign in twelve cities worldwide. December 1969. Photo by Annette Yorke. © Yoko Ono.

Times Square, New York. Campagne de panneaux d'affichage « WAR IS OVER! if you want it » de John Lennon et Yoko Ono dans douze villes à travers le monde. Décembre 1969. © Yoko Ono.

Times Square, New York. John Lennon and Yoko Ono's "WAR IS OVER! if you want it" billboard campaign in twelve cities worldwide. December 1969. © Yoko Ono.

Piccadilly Circus, Londres. Campagne de panneaux d'affichage « WAR IS OVER! if you want it » de John Lennon et Yoko Ono dans douze villes à travers le monde. Décembre 1969. Photo : Bettman/ Bettman/Getty Images.

Piccadilly Circus, London. John Lennon and Yoko Ono's "WAR IS OVER! if you want it" billboard campaign in twelve cities worldwide. December 1969. Photo: Bettman/ Bettman/Getty Images.

Paris. Campagne de panneaux d'affichage « WAR IS OVER! if you want it » de John Lennon et Yoko Ono dans douze villes à travers le monde. Décembre 1969. Photo : Keystone-France/ Gamma-Keystone/Getty Images.

Paris. John Lennon and Yoko Ono's "WAR IS OVER! if you want it" billboard campaign in twelve cities worldwide. December 1969. Photo: Keystone-France/ Gamma-Keystone/ Getty Images.

Berlin. Campagne de panneaux d'affichage « WAR IS OVER! if you want it » de John Lennon et Yoko Ono dans douze villes à travers le monde. Décembre 1969. © Yoko Ono.

Berlin. John Lennon and Yoko Ono's "WAR IS OVER! if you want it" billboard campaign in twelve cities worldwide. December 1969. © Yoko Ono.

Rome. Campagne de panneaux d'affichage « WAR IS OVER! if you want it » de John Lennon et Yoko Ono dans douze villes à travers le monde. Décembre 1969. © Yoko Ono.

Rome. John Lennon and Yoko Ono's "WAR IS OVER! if you want it" billboard campaign in twelve cities worldwide. December 1969. © Yoko Ono.

Carte postale originale de « La guerre est finie », 1969. Imprimée pour la campagne de panneaux d'affichage « WAR IS OVER! if you want it » de John Lennon et Yoko Ono dans douze villes à travers le monde. © Yoko Ono.

Original "La guerre est finie" postcard, 1969. Printed for John Lennon and Yoko Ono's "WAR IS OVER! if you want it" billboard campaign in

twelve cities worldwide.
© Yoko Ono.

Affiche « WAR IS OVER!
if you want it. Happy
Christmas from John &
Yoko », décembre 1969.
Imprimée pour la
campagne de panneaux
d'affichage « WAR IS
OVER! if you want it »
de John Lennon et Yoko
Ono dans douze villes à
travers le monde.
© Yoko Ono.

"WAR IS OVER! if you
want it. Happy Christmas
from John & Yoko"
poster, December 1969.
Printed for John Lennon
& and Yoko Ono's "WAR
IS OVER! if you want it"
billboard campaign in
twelve cities worldwide.
© Yoko Ono.

Affiche originale de
« WAR IS OVER! »
en anglais.
Première de deux
affiches peintes à la
main dans le but de faire
une déclaration de paix
à Lok Ma Chau, Hong
Kong, à la frontière de
la République populaire
de Chine, le vendredi
30 janvier 1969.
Avec l'aimable
autorisation de Minnie
Yorke pour le Ritchie
Yorke Project.

Original "WAR IS
OVER!" poster in English.
First of two hand-
painted posters used
to make a statement of
peace at Lok Ma Chau,
Hong Kong, at the
People's Republic of
China border, Friday,
January 30, 1969.
Courtesy Minnie
Yorke for the Ritchie
Yorke Project.

Affiche originale de
« WAR IS OVER! » en
chinois.
Deuxième de deux
affiches peintes à la
main dans le but de faire
une déclaration de paix
à Lok Ma Chau, Hong
Kong, à la frontière de
la République populaire

de Chine, le vendredi
30 janvier 1969.
Avec l'aimable
autorisation de Minnie
Yorke pour le Ritchie
Yorke Project.

Original "WAR IS
OVER!" poster in Chinese.
Second of two hand-
painted posters used to
make a statement of
peace at Lok Ma Chau,
Hong Kong, at the
People's Republic of
China border, Friday,
January 30, 1969.
Courtesy Minnie Yorke for
the Ritchie Yorke Project.

La tournée pour la paix
War Is Over. Ronnie
Hawkins et Ritchie Yorke
près de la frontière de
la Chine. Ritchie porte
la combinaison de John
Lennon qui lui a été
offerte pour la tournée.
29 janvier 1969.
Avec l'aimable
autorisation de Minnie
Yorke pour le Ritchie
Yorke Project.

War Is Over Peace
Tour. Ronnie Hawkins
and Ritchie Yorke near
the Chinese border.
Ritchie is wearing John
Lennon's jumpsuit given
to him for the tour.
January 29, 1969.
Courtesy Minnie
Yorke for the Ritchie
Yorke Project.

Ronnie Hawkins et
Ritchie Yorke apportent
le message au passage
frontalier de Lok Ma
Chau, 1969.
Avec l'aimable
autorisation de Minnie
Yorke pour le Ritchie
Yorke Project.

Ronnie Hawkins and
Ritchie Yorke take the
message to the Lok Ma
Chau border crossing,
1969.
Courtesy Minnie
Yorke for the Ritchie
Yorke Project.

Ritchie répandant
le message « War Is
Over » dans les rues
de Bangkok.

2 février 1969.
Avec l'aimable
autorisation de Minnie
Yorke pour le Ritchie
Yorke Project.

Ritchie spreading
the "War Is Over"
message in the streets
of Bangkok.
February 2, 1969.
Courtesy Minnie
Yorke for the Ritchie
Yorke Project.

Ronnie Hawkins
profitant d'un divan
confortable pendant la
tournée, à Amsterdam.
7 février 1970.
Avec l'aimable
autorisation de Minnie
Yorke pour le Ritchie
Yorke Project.

Ronnie Hawkins
taking advantage of a
comfy couch while on
tour in Amsterdam.
February 7, 1970.
Courtesy Minnie
Yorke for the Ritchie
Yorke Project.

Original d'un article
d'une page de Hans
Ebert dans le journal
hongkongais The
Standard, comprenant
une entrevue avec Ritchie
Yorke à son retour de
la frontière entre Hong
Kong et la République
populaire de Chine. 31
janvier 1970.
Avec l'aimable
autorisation de Minnie
Yorke pour le Ritchie
Yorke Project.

Original full-page
article by Hans Ebert
from Hong Kong
newspaper The Standard
featuring an interview
with Ritchie Yorke upon
his return from the
Hong Kong–People's
Republic of China border.
January 31, 1970.
Courtesy Minnie Yorke for
the Ritchie Yorke Project.

Original d'un article
à la une du tabloïd
hongkongais The Star.
30 janvier 1970.
Avec l'aimable
autorisation de Minnie

Yorke pour le Ritchie
Yorke Project.

Original front-page
article from Hong Kong
tabloid The Star. January
30, 1970.
Courtesy Minnie Yorke for
the Ritchie Yorke Project.

Des nouvelles de la
tournée pour la paix War
Is Over ont également
paru dans le China Mail.
31 janvier 1970.
Avec l'aimable autorisation
de Minnie Yorke pour le
Ritchie Yorke Project.

News of the War Is
Over Peace Tour also
made Saturday's China
Mail.
January 31, 1970.
Courtesy Minnie Yorke for
the Ritchie Yorke Project.

Original d'un article à la
une du China Mail. 30
janvier 1970.
Avec l'aimable
autorisation de Minnie
Yorke pour le Ritchie
Yorke Project.

Original front-page
article in the China Mail.
January 30, 1970.
Courtesy Minnie Yorke for
the Ritchie Yorke Project.

Original d'un article
à la une du Daily Mirror,
Sydney, Australie. 22
janvier 1970.
Avec l'aimable
autorisation de Minnie
Yorke pour le Ritchie
Yorke Project.

Original front-page
article from the Daily
Mirror, Sydney, Australia.
January 22, 1970.
Courtesy Minnie Yorke for
the Ritchie Yorke Project.

Exemplaire de l'itinéraire
de la tournée pour la
paix War Is Over, 1970.
Avec l'aimable
autorisation de Minnie
Yorke pour le Ritchie
Yorke Project.

Copy of itinerary for
the War Is Over Peace
Tour, 1970.
Courtesy Minnie Yorke for
the Ritchie Yorke Project.

Lettre de l'admiratrice Deborah Lynne Kermon, en réaction à la campagne pour la paix « War Is Over » à Toronto. Avec l'aimable autorisation de Minnie Yorke pour le Ritchie Yorke Project.

Fan letter from Deborah Lynne Kermon, in response to the "War Is Over" peace campaign in Toronto. Courtesy Minnie Yorke for the Ritchie Yorke Project.

Projets musicaux / Music Projects

« John & Yoko Calendar – Paste Your Own Cover », 1969–1970. Renvoi à l'œuvre de Yoko Ono intitulée Add Color Painting de 1961, ce calendrier était inséré dans le 33 tours Live Peace in Toronto 1969 du Plastic Ono Band. © Yoko Ono.

"John & Yoko Calendar – Paste Your Own Cover," 1969/1970. A reference to Yoko Ono's 1961 work Add Color Painting, the calendar was included as an insert with the Plastic Ono Band's LP Live Peace in Toronto 1969. © Yoko Ono.

Plastic Ono Band
Live Peace in Toronto 1969
Disque longue durée / 12-inch vinyl record
1969

John Lennon
« Happy Xmas (War Is Over) »
45 tours / 7-inch vinyl record
1971

John Lennon
Imagine
Disque longue durée / 12-inch vinyl record
1971

John et/and Yoko avec/ with Plastic Ono Band et/and Elephant's

Memory et/and Invisible Strings
Some Time in New York City
Disque longue durée / 12-inch vinyl record
1972

John Lennon et/and Yoko Ono
Double Fantasy
Disque longue durée / 12-inch vinyl record
1980

Yoko Ono
« Walking on Thin Ice »
45 tours / 7-inch vinyl record
1981

John Lennon et/and Yoko Ono
Heart Play: Unfinished Dialogue
Disque longue durée / 12-inch vinyl record
1983

John Lennon et/and Yoko Ono
Milk and Honey
Disque longue durée / 12-inch vinyl record
1984

ACORN PEACE

John Lennon et Yoko Ono plantent des glands à la cathédrale Saint-Michel de Coventry, 1968. Photo : Keith McMillan. © Yoko Ono.

John Lennon and Yoko Ono planting acorns at St. Michael's Cathedral, Coventry Cathedral, 1968. Photo by Keith McMillan. © Yoko Ono.

John Lennon et Yoko Ono, ACORN PEACE, printemps 2009. Deux glands dans un contenant transparent. Lettre au Président et à Madame Barack Obama. Cette œuvre et cette lettre soulignant le 40e anniversaire de l'événement ont été transmises aux dirigeants de 123 pays.

© Yoko Ono.
John Lennon and Yoko Ono, ACORN PEACE, spring 2009. Two acorns in clear container. Letter to President and Mrs Barack Obama. This fortieth anniversary piece and letter were sent to leaders of 123 countries. © Yoko Ono.

John Lennon et Yoko Ono, ACORN PEACE, printemps 1969. Deux glands dans un contenant transparent. Il s'agit de l'œuvre originale de 1969 avec la lettre transmise aux dirigeants 96 pays. © Yoko Ono.

John Lennon and Yoko Ono, ACORN PEACE, spring 1969. Two acorns in clear container. This is the original piece from 1969 with letter sent to leaders of 96 countries. © Yoko Ono.

John Lennon et Yoko Ono à une conférence de presse pour la paix à Toronto. 17 décembre 1969. Avec l'aimable autorisation de Minnie Yorke pour le Ritchie Yorke Project.

John Lennon and Yoko Ono at a peace press conference in Toronto. December 17, 1969. Courtesy Minnie Yorke for the Ritchie Yorke Project.

Œuvres d'ACORN PEACE prêtes à être postées, 1969. Photo tirée des archives de Gerry Deiter. Avec l'aimable autorisation de Joan E. Athey.

ACORN PEACE works ready to be mailed, 1969. Photo from the Gerry Deiter Archive. Courtesy Joan E. Athey.

IMAGINE PEACE TOWER

Yoko Ono
IMAGINE PEACE TOWER
2007
www.imaginepeacetower.com

Nutopia

John et Yoko procèdent à la Déclaration de Nutopia le 1er avril 1973, à New York. Ils font flotter le drapeau blanc de Nutopia. Photo : Bob Gruen. © Bob Gruen.

John and Yoko announce the Declaration of Nutopia, April 1, 1973, New York. They are waving the white flag of Nutopia. Photo by Bob Gruen. © Bob Gruen.

John Lennon et Yoko Ono, document de la Déclaration de Nutopia, 1er avril 1973, New York. La déclaration a été lue à haute voix et à l'unisson par John et Yoko durant une conférence de presse autour de la demande d'immigration de John.

John Lennon and Yoko Ono, Declaration of Nutopia document, April 1, 1973, New York. The declaration was read aloud in unison by John and Yoko during a press conference about John's immigration case.

Remerciements

Acknowledgements

FONDATION PHI
Myriam Achard
Amanda Beattie
Victoria Carrasco
Dahlia Cheng
Magdalena Faye
Daniel Fiset
Tanha Gomes
Johnson Jesuthason
Jon Knowles
Marie-Hélène Lemaire
Jay Siddhu

**PRÉPOSÉS À LA
GALERIE / GALLERY
ATTENDANTS**
Francis Beaumont-
 Deslauriers
Isabelle Boiteau
Camille Brault
Victor Chamroeun
Marie-Fei Deguire
Jetro Emilcar
Rihab Essayh
Dina Georgaros
Hélène Gruénais
Anna Hains-Lucht
Kaysie Hawke
Paul Lofeodo
Clotilde Monroe
Shirin Radjavi
Jonathan Sardelis
Josée Schryer
Marion Schneider
Tyra Maria Trono
Léa Trudel
Sarah Turcotte
Charlotte Wasser

**PRÉPARATION
DE L'EXPOSITION /
EXHIBITION
PREPARATION**
Thom Gillies
Emily Jan
Collin Johanson
Garrett Lockhart
Olivier Longpré
Matt Palmer
René Sandin
Marie-Douce St-Jacques
Kathryn Warner
Ben Williamson

**DIVING HORSE
CREATIONS**
Warren Auld
Samuel Elie
Eric Gingras

**CENTRE PHI /
PHI CENTRE**
Martin Dumas
David Ferry
George Fok
Pierre-Luc Gagnon
Thomas Hirsch
Souligna
 Koumphonphakdy
Vincent Lafrenière
Scarlett Martinez
Sarah Migos
Marc-André Nadeau
Phil Rochefort
David Simard
Julie Simard
Vincent Toi
Kim Tsui
Sébastien Turcotte

**MERCI À NOS
COLLABORATEURS /
THANKS TO OUR
COLLABORATORS**
Lorna Bauer
Yaël Brandeis
Eric Llork
Mario Gauthier
Laic Khan
Stewart MacLean
Greg Prescott
Martin Schop

MASSIVART
Marion Beaupere
Charlotte Degueurce
Philippe Demers
Philomène Dévé
Jessica Drevet
Arthur Gaillard
Annabelle
 Jenneau-Younès
Myriam Leclair
Alice Pouzet
Claire Tousignant
Lydia Van Staalduinen

PRINCIPAL
Dominic Baron-Chartrand
Bruno Cloutier
Mathieu Cournoyer
Julien Hébert
Bryan-K. Lamonde
François Morin
Jules Renaud
Sarah Rochefort

PRÊTEURS / LENDERS
Joan E. Athey
Yoko Ono
Allan Rock
Minnie Yorke
Archives nationaux du
Canada
Bibliothèque et Archives
 nationales du Québec
Hôtel Le Reine Elizabeth

Colophon

PUBLICATION
© 2019, Fondation Phi
pour l'art contemporain

Œuvres : © les artistes
Textes : © les auteurs

Vues d'exposition :
© Fondation Phi
pour l'art contemporain
et photographes
Tous droits réservés

Le contenu de la
présente publication
ne peut être reproduit,
en tout ou en partie,
sous quelque forme
que ce soit sans
l'autorisation de l'éditeur.

Copyright © 2019
Phi Foundation for
Contemporary Art

All artworks © the artists
All texts © the authors

All exhibition views
© Phi Foundation
for Contemporary Art
and photographers
All rights reserved

No part of the contents
of this publication may
be reproduced in any
form without permission
of the publisher.

**MAISON D'ÉDITION /
PUBLISHER**
Hirmer Verlag
Bayerstrasse 57–59
80335 Munich,
Allemagne
www.hirmerpublishers.
com

Fondation Phi
pour l'art contemporain
451, rue Saint-Jean
Montréal, Québec
H2Y 2R5

**FONDATRICE ET
DIRECTRICE /
FOUNDER AND
DIRECTOR**
Phoebe Greenberg

**CORÉDACTEURS /
CO-EDITORS**
Gunnar B. Kvaran
Cheryl Sim

**AUTEURS ET
AUTEURES / AUTHORS**
Caroline Andrieux
Phoebe Greenberg
Monika Kin Gagnon
Gunnar B. Kvaran
Naoko Seki
Cheryl Sim

COORDINATION
Dahlia Cheng
Jon Knowles
Sarah Rochefort

DISTRIBUTION
Hirmer Verlag
Munich, Allemagne /
Germany

**DIRECTION
ARTISTIQUE /
ART DIRECTION**
Principal

**DESIGN GRAPHIQUE /
GRAPHIC DESIGN**
Principal

**RÉVISION /
COPYEDITING**
Nathalie de Blois
Edwin Jansen
Colette Tougas

**TRADUCTION /
TRANSLATION**
Michael Gilson
Jean Mailloux
Safia Santarossa
Colette Tougas
Marine Van Hoof

**CORRECTION
D'ÉPREUVES /
PROOFREADING**
Mike Pilewski (anglais/
English)
Martine Passelaigue
(français/French)

**PRÉ-PRESSE,
PRODUCTION ET
COORDINATION /
PREPRESS
PRODUCTION AND
COORDINATION**
Rainer Arnold
Hannes Halder

**CRÉDITS
PHOTOGRAPHIQUES /
PHOTOGRAPHY
CREDITS**
Sauf indication contraire
dans les pages de crédit
Unless otherwise
noted in credit pages
throughout.

Marc-Olivier Bécotte
p. 18, 19, 21–23, 27, 28,
31, 32, 153, 154, 156, 157

Lisa Graves
p. 152

Richard-Max Tremblay
p. 37, 38, 44, 49–57,
62–65, 67–69, 72–79, 96,
114–128

**POLICE DE
CARACTÈRES /
TYPEFACE**
Beausite Classic
Suisse Works

PAPIER / PAPER
150 g/m² Fly 06
150 g/m² Gardagloss Art

COUVERTURE / COVER
300 g/m² Fly 06

**ÉTALONNAGE DES
IMAGES /
LITHOGRAPHY**
Reproline Mediateam
Unterföhring,
Allemagne / Germany

**IMPRESSION ET
RELIURE / PRINTING
AND BINDING**
Friedrich Pustet,
Regensburg,
Allemagne / Germany

ISBN
978-3-7774-3324-0

**RENSEIGNEMENTS
BIBLIOGRAPHIQUES /
BIBLIOGRAPHIC
INFORMATION**
Dépôt légal 2019
Bibliothèque et archives
nationales du Québec
Bibliothèque et Archives
Canada
Deutsche
Nationalbibliographie
http://www.dnb.de

Legal deposit, 2019
Bibliothèque et archives
nationales du Québec
Library and Archives
Canada
Deutsche
Nationalbibliographie
http://www.dnb.de